Daniel Morgade

(Uruguay; n 1977)

Lagomareño, Op26.

I - Juguetón
II - Lento
III - Vivo

Cuarteto de Clarinetes
Clarinet Quartet

Editado por Daniel Morgade
Derechos reservados por
Asociación General de Autores del Uruguay
AGADU
Registro 15 de diciembre de 2006
Edición 2012

*Foto de portada:
"El estanque de nenúfares" - 1899
Claude Monet (1840 – 1926)*

ISBN: 978-1-105-91229-0
Lulu.com

Lagomareño
I
Cuarteto de Clarinetes

Daniel Morgade
(Uruguay; n 1977)

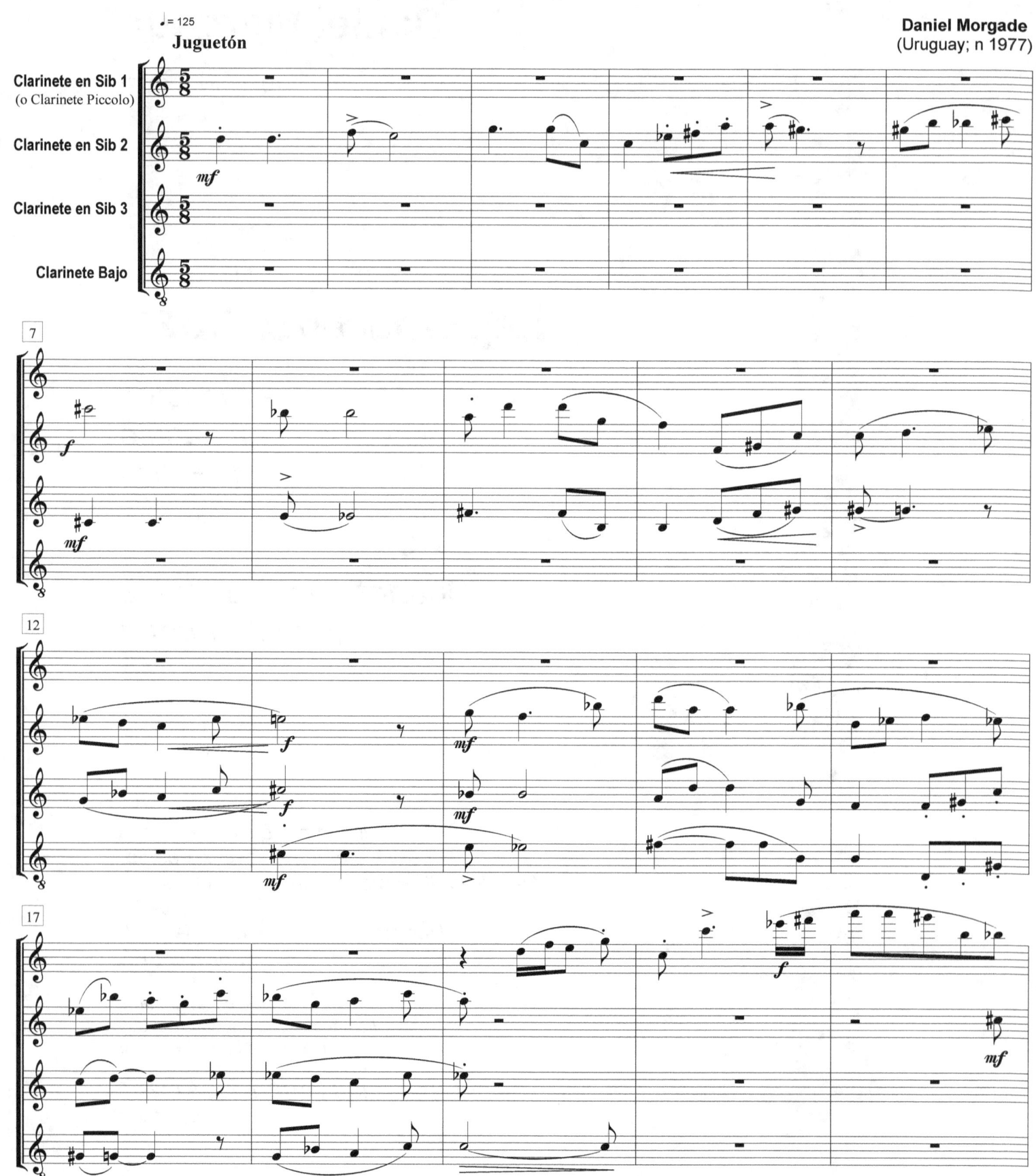

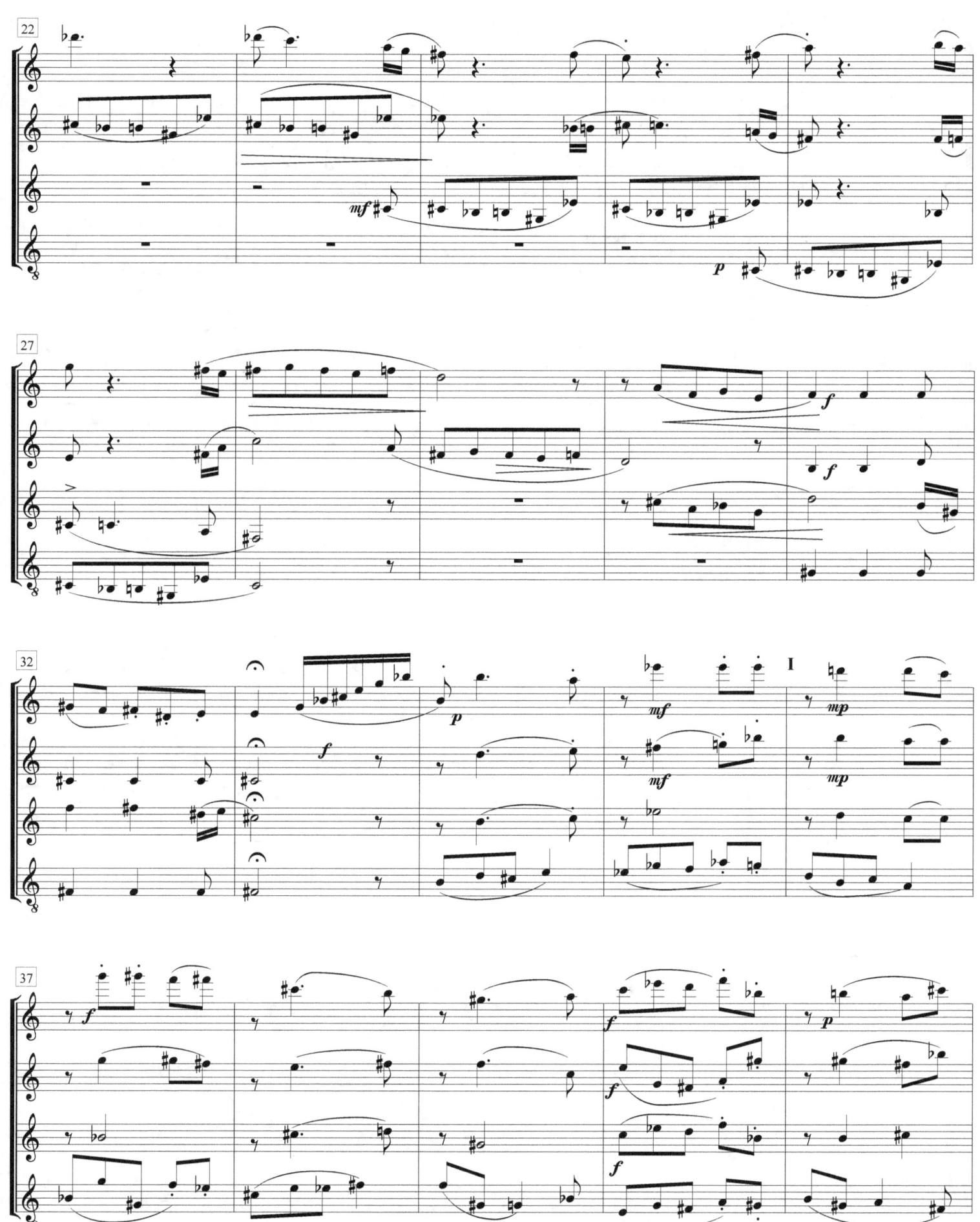

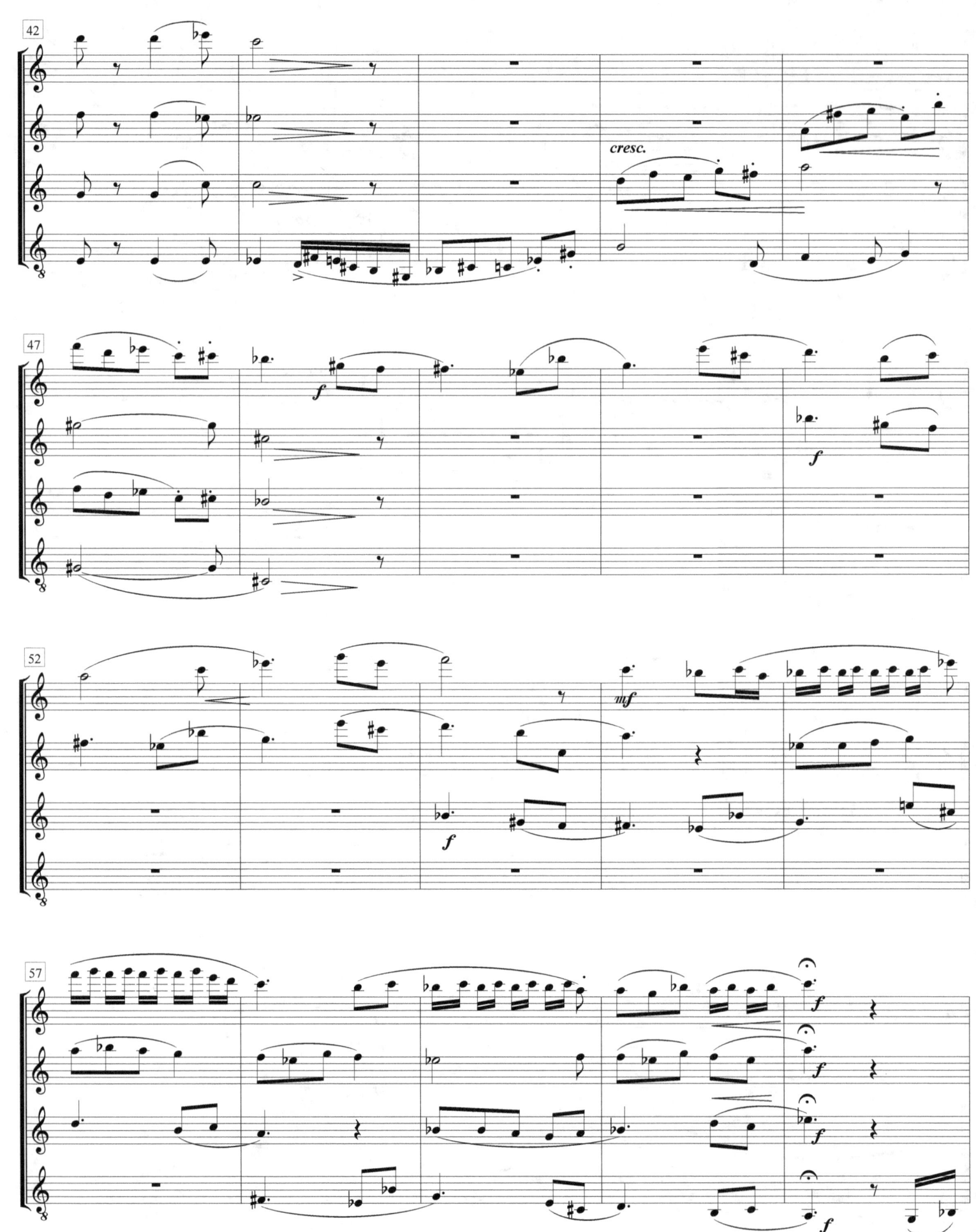

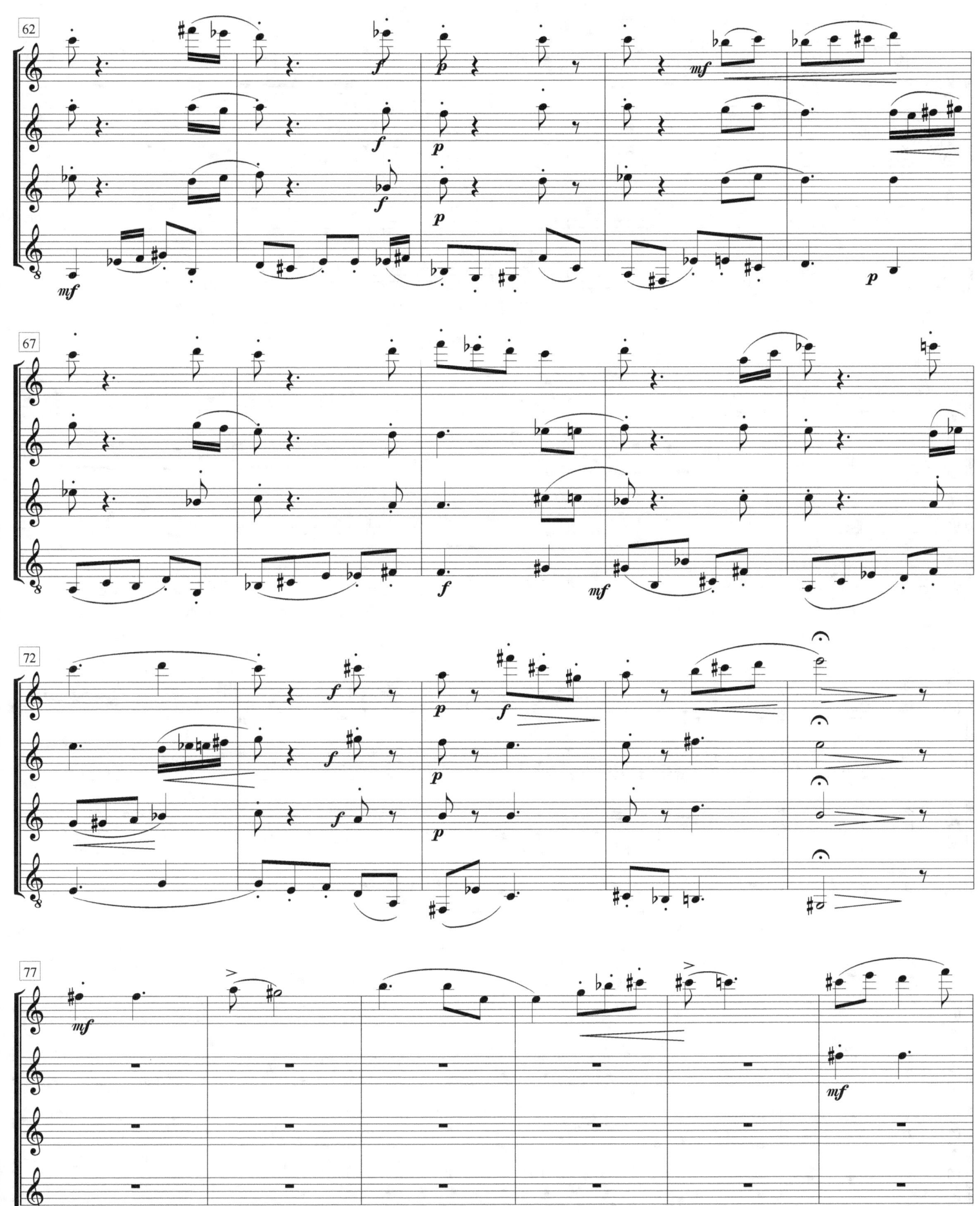

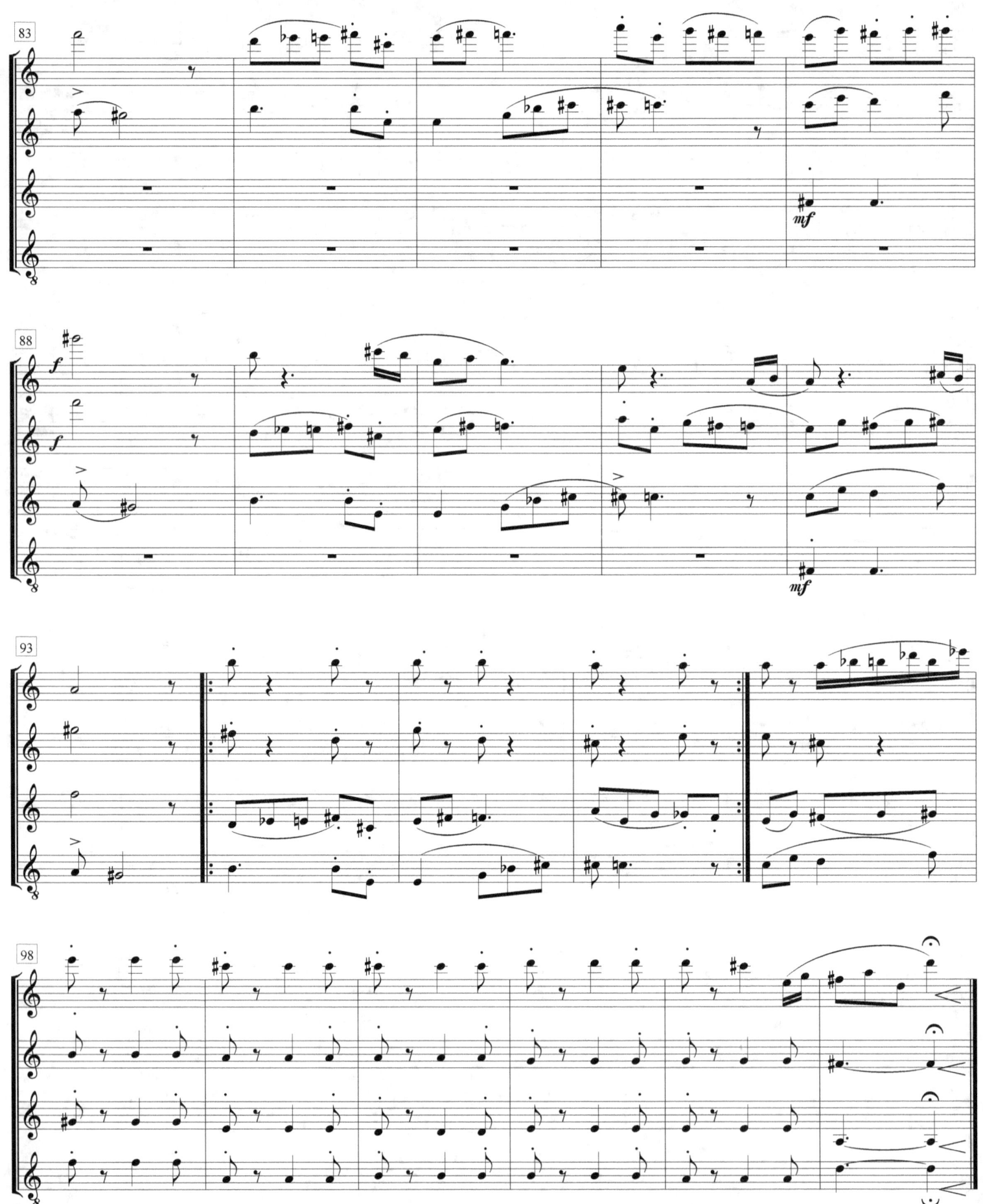

II

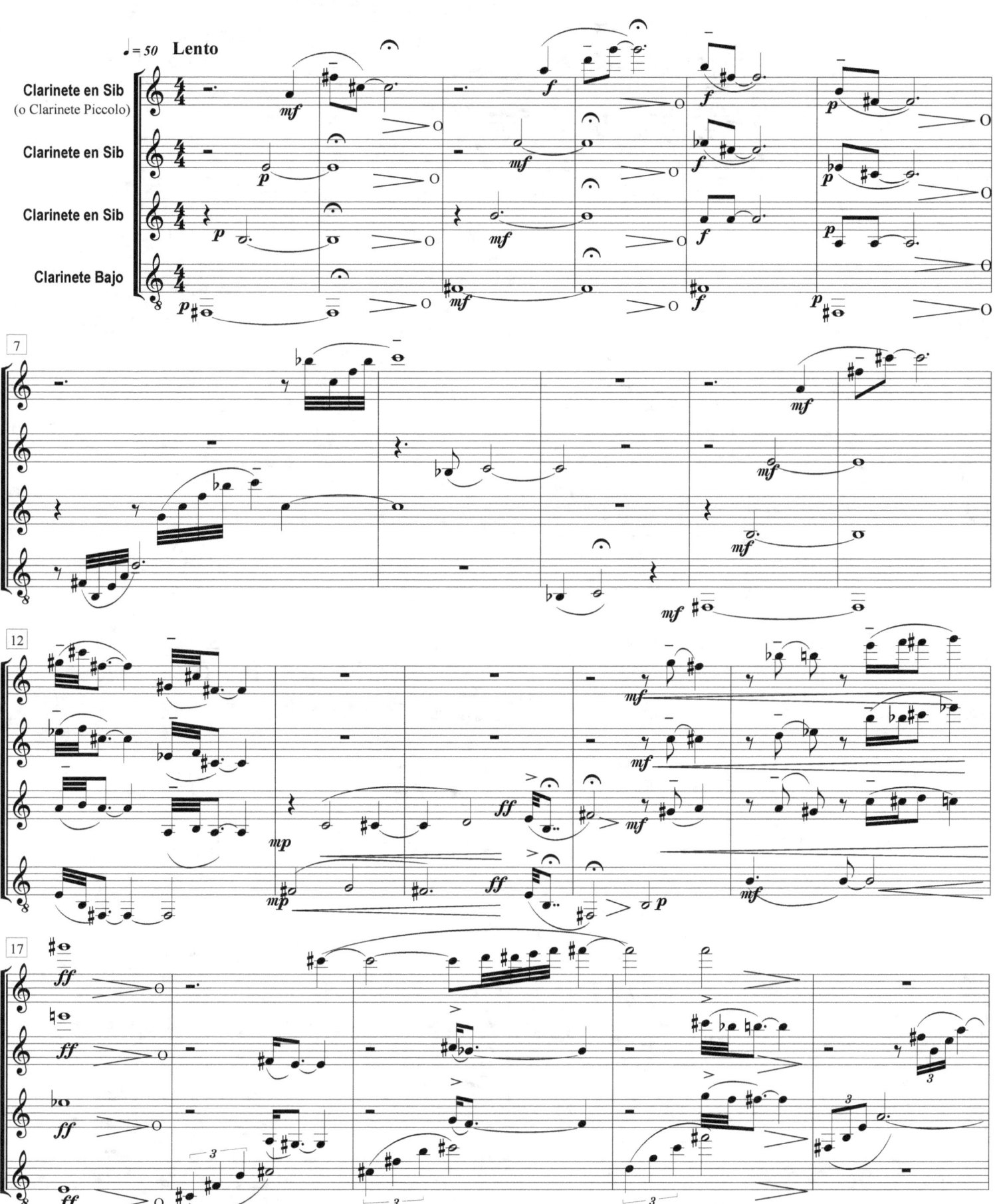

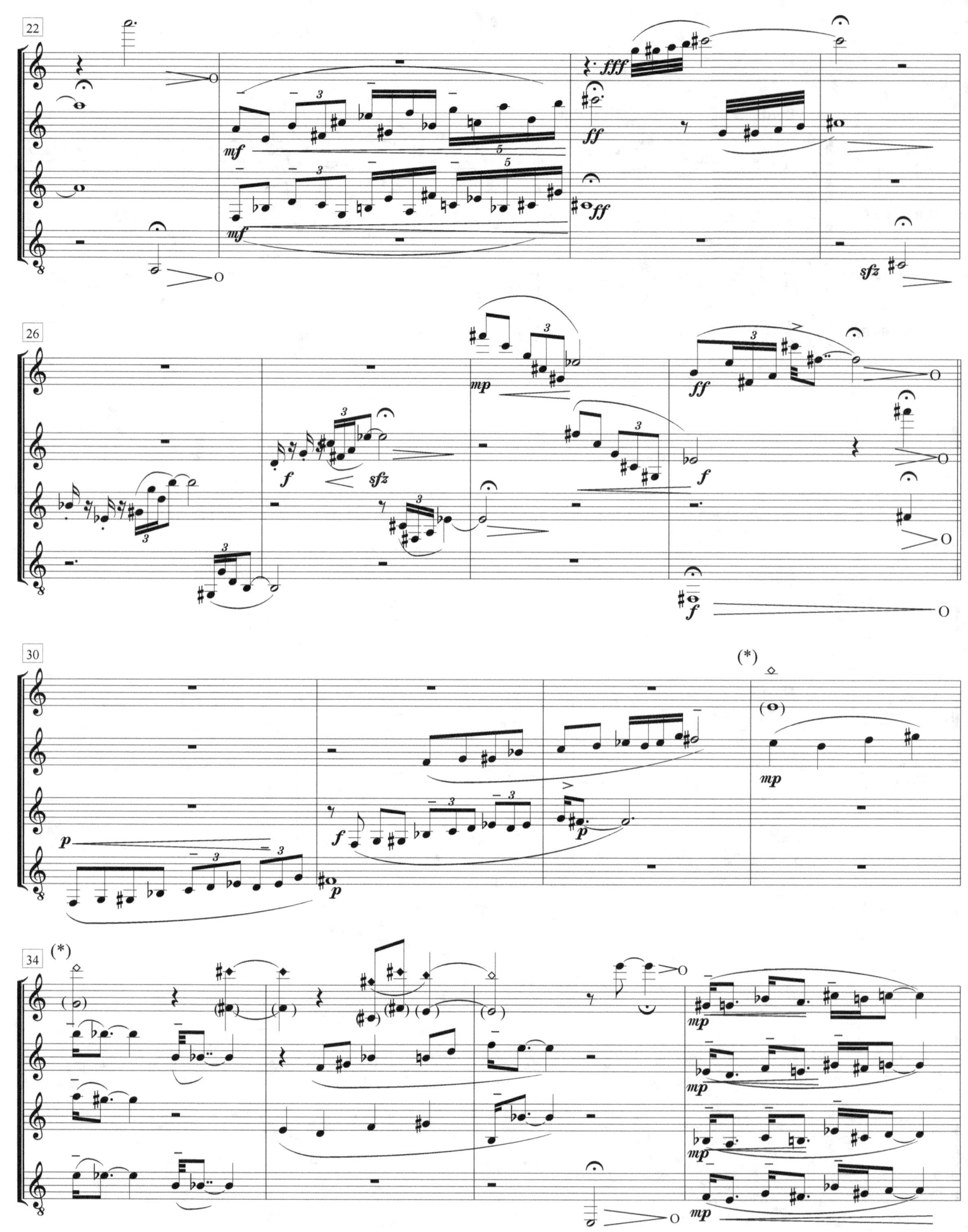

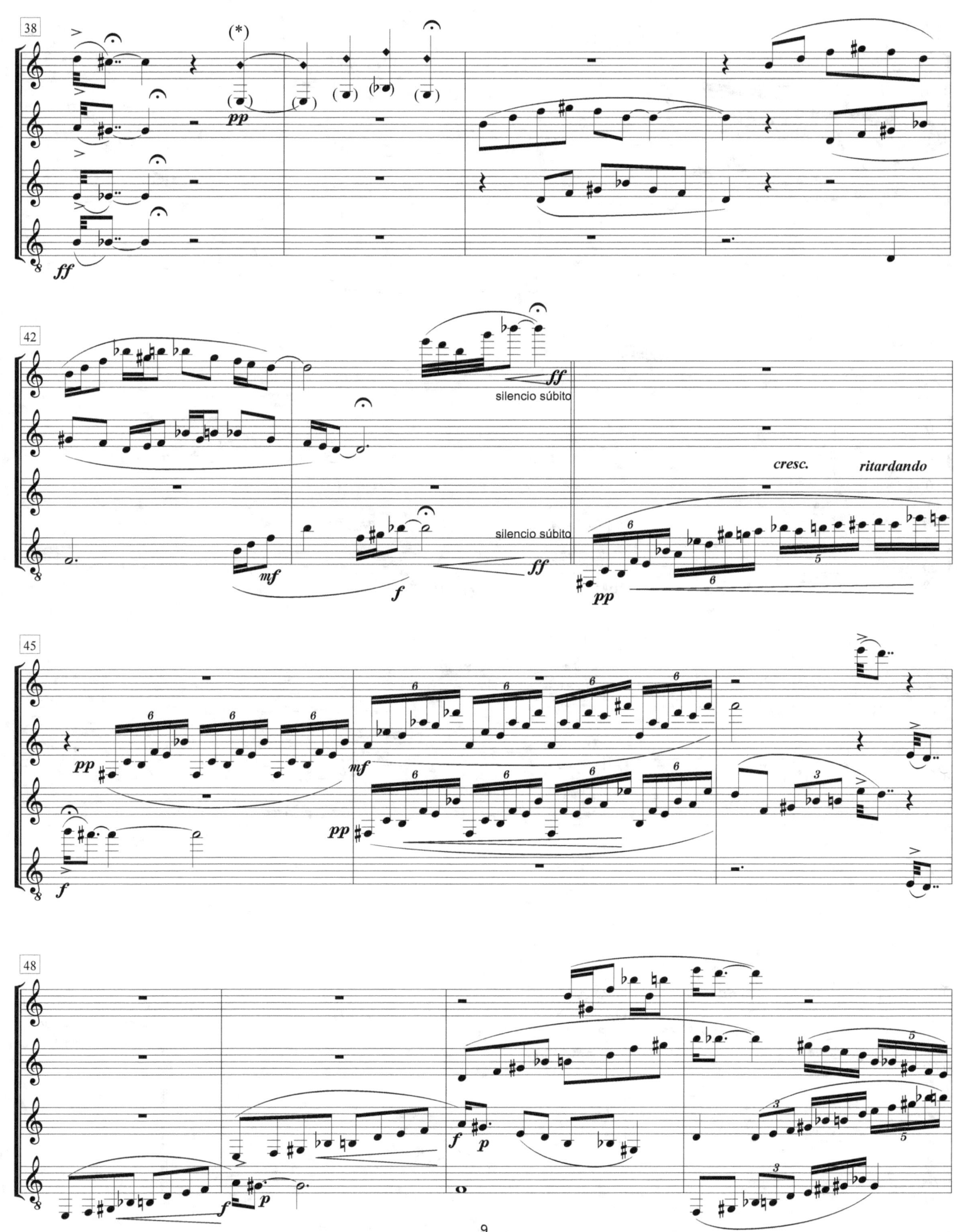

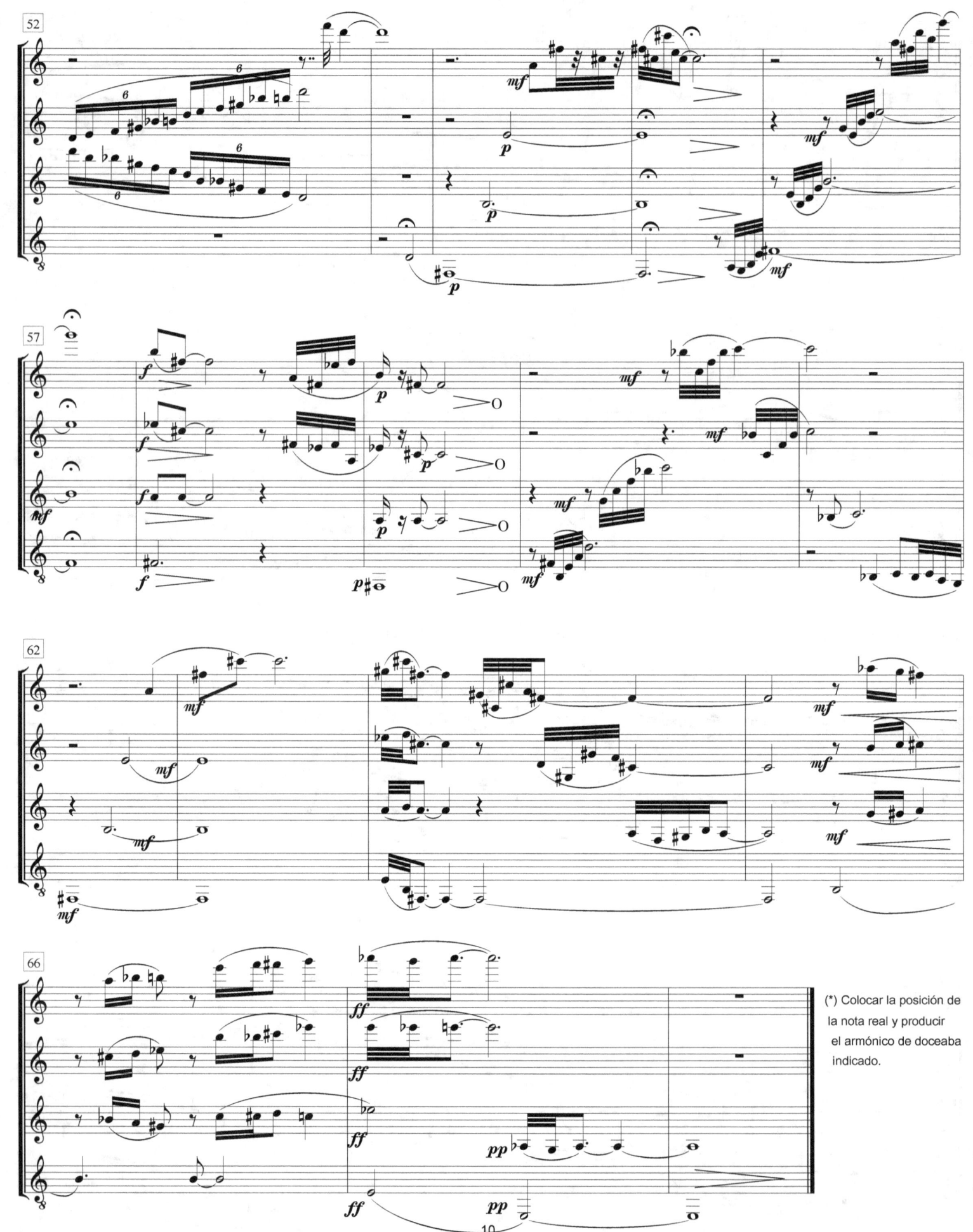

(*) Colocar la posición de la nota real y producir el armónico de doceaba indicado.

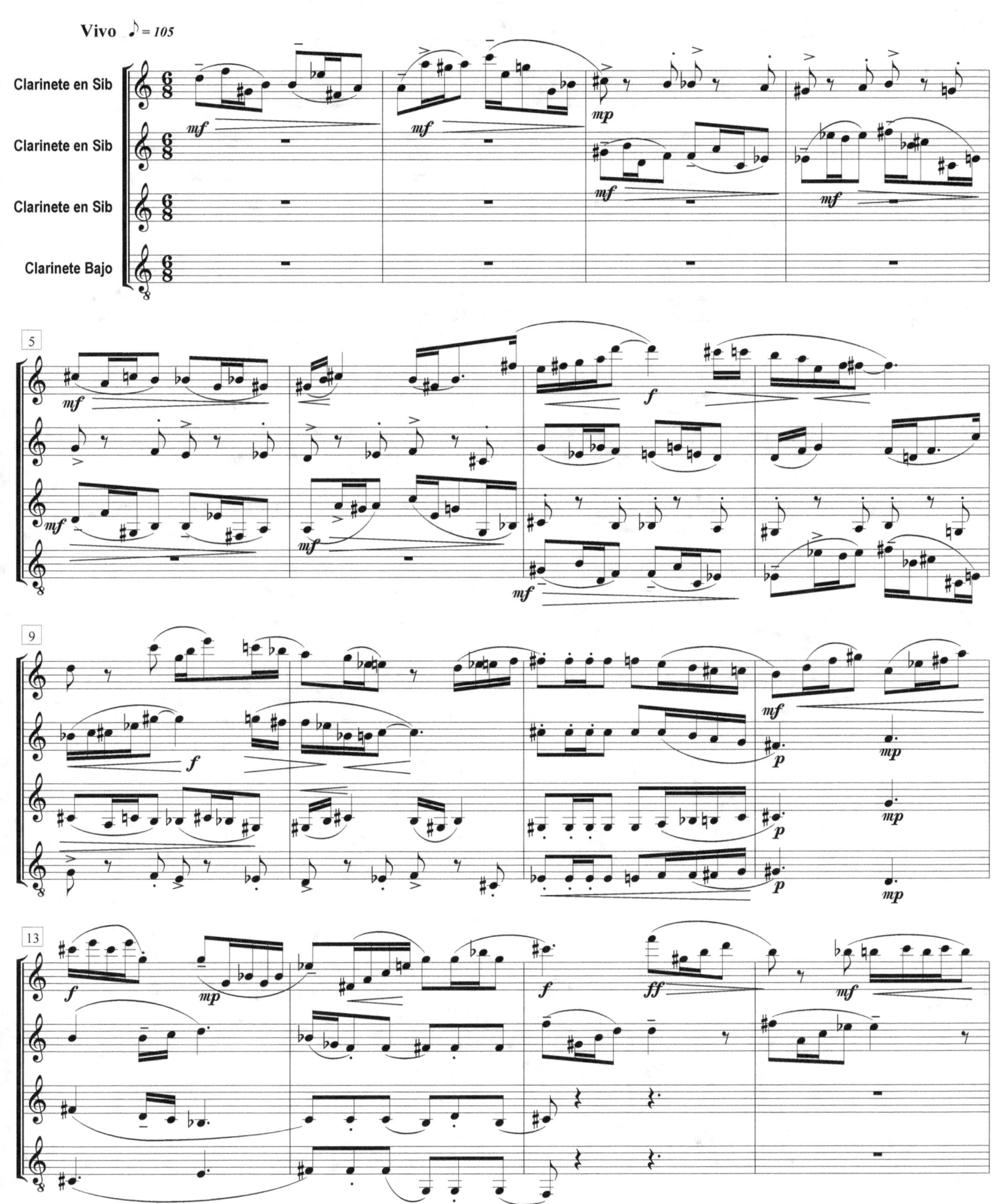

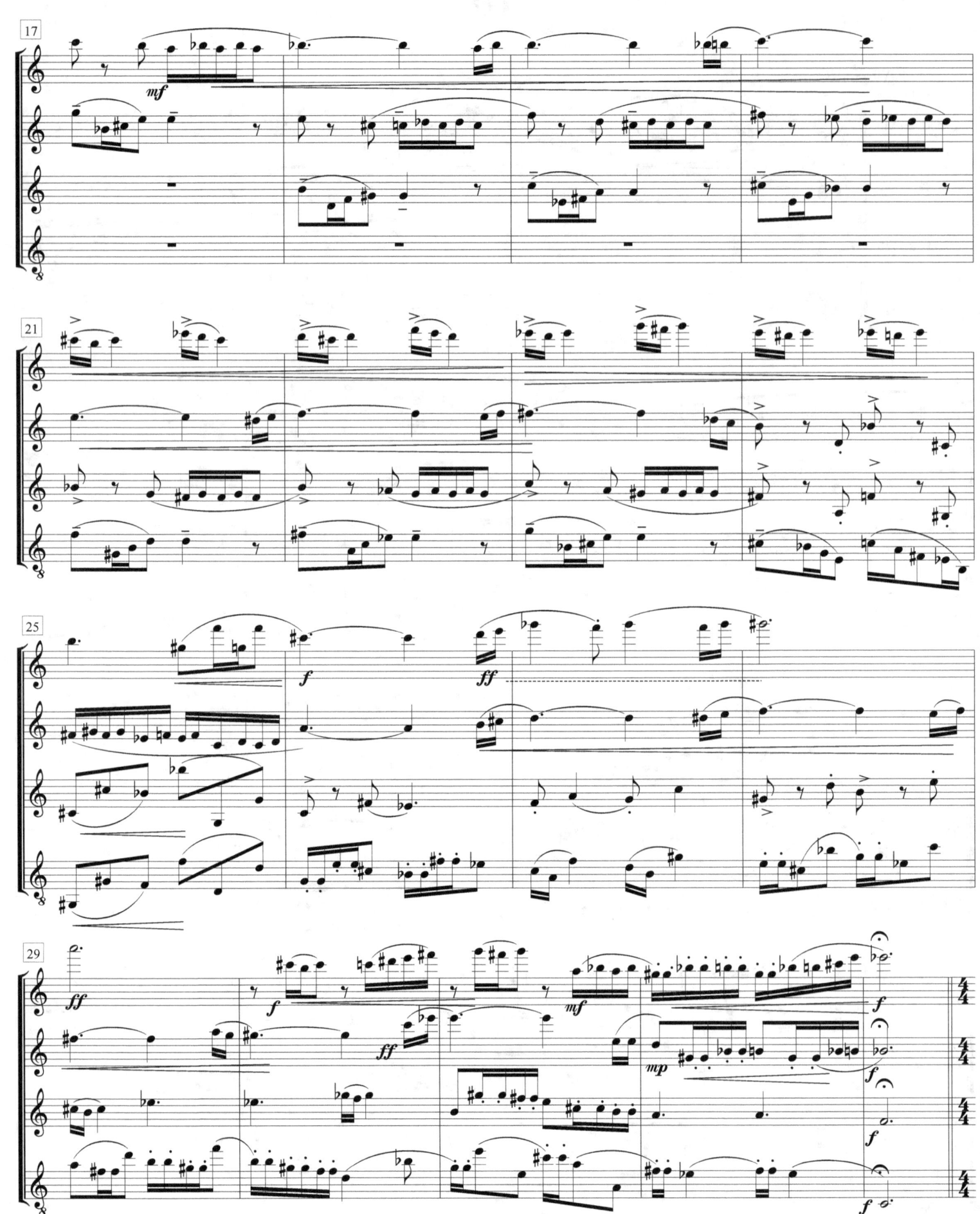

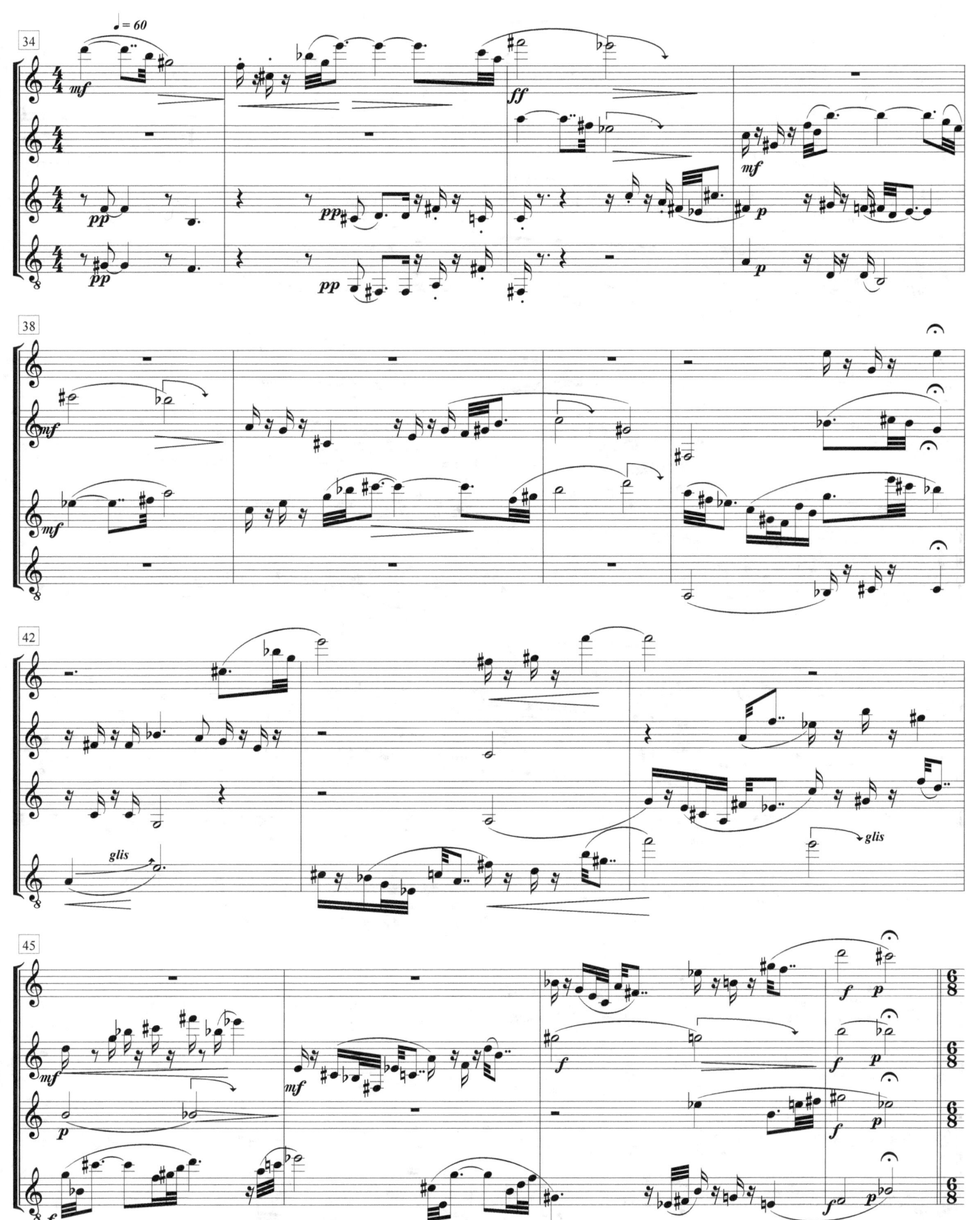

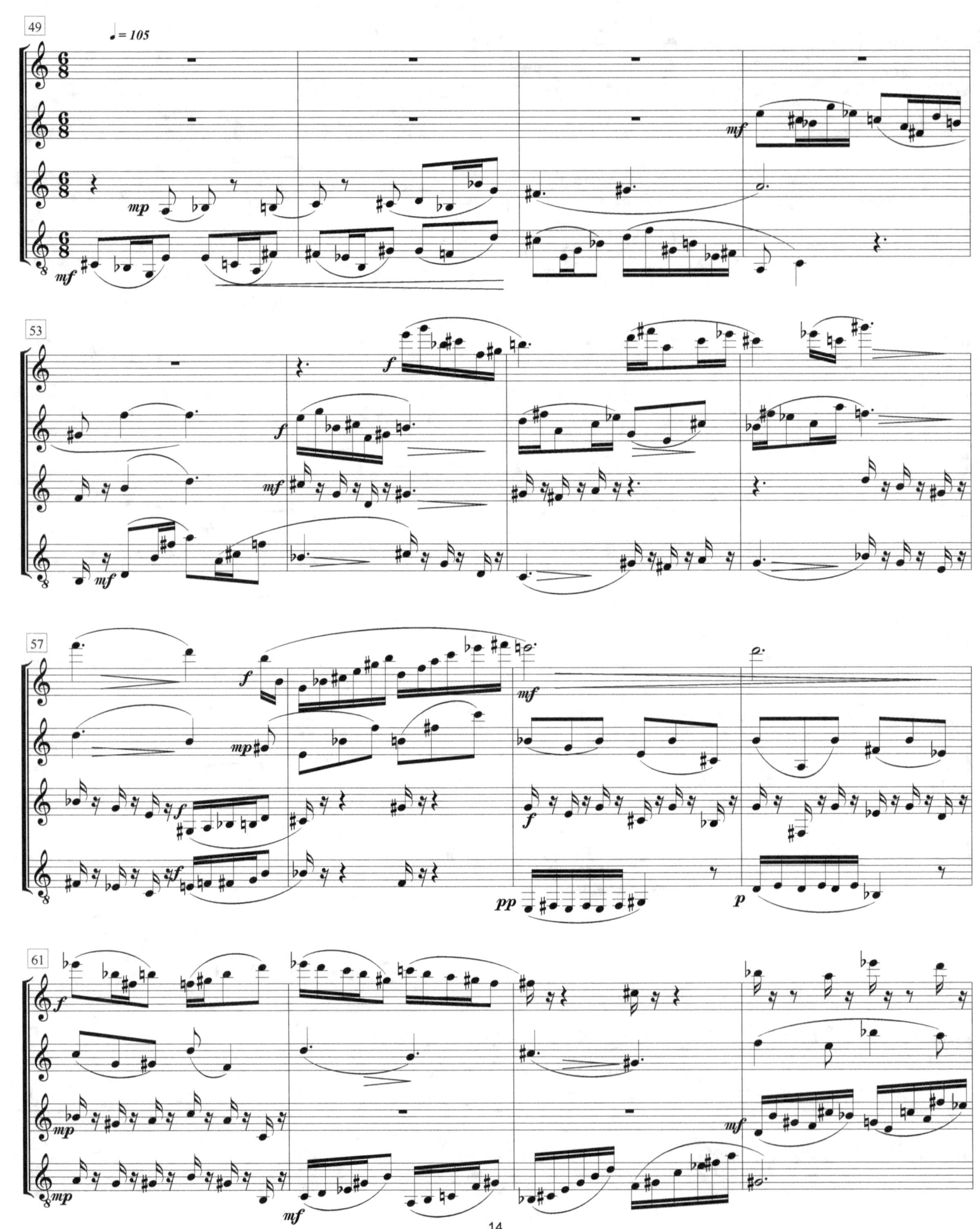

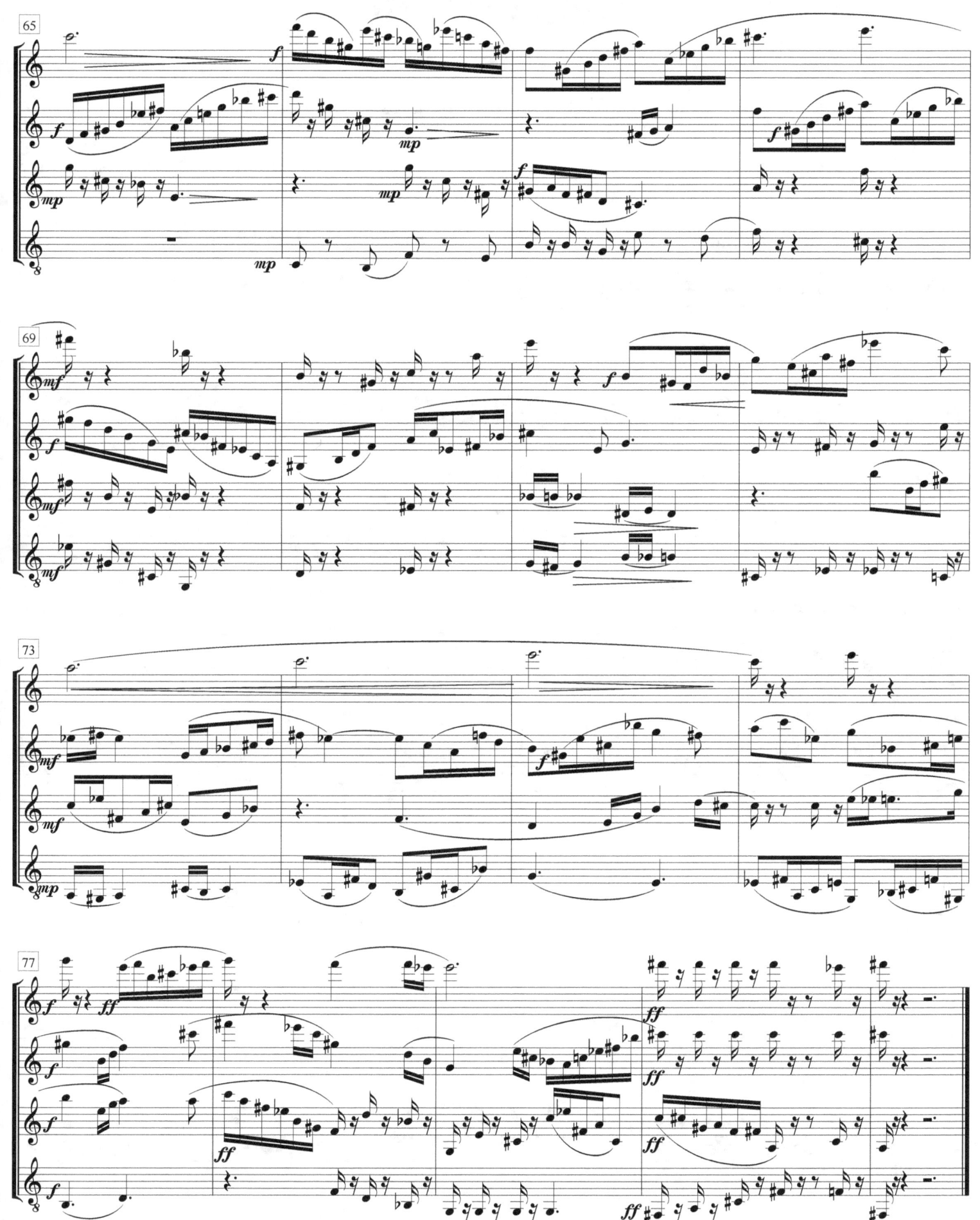

Lagomareño
I
Cuarteto de Clarinetes

Daniel Morgade
(Uruguay; n 1977)

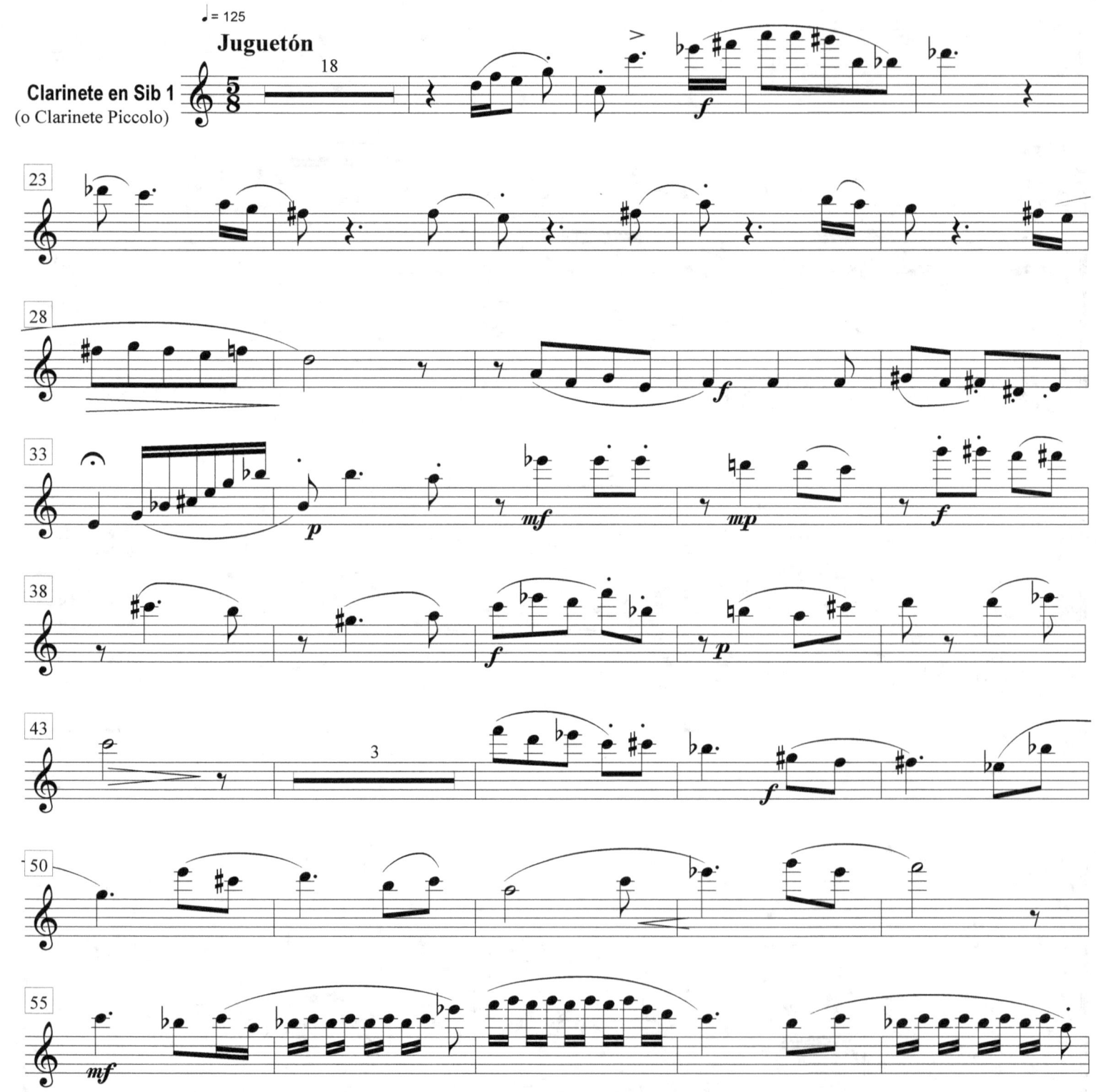

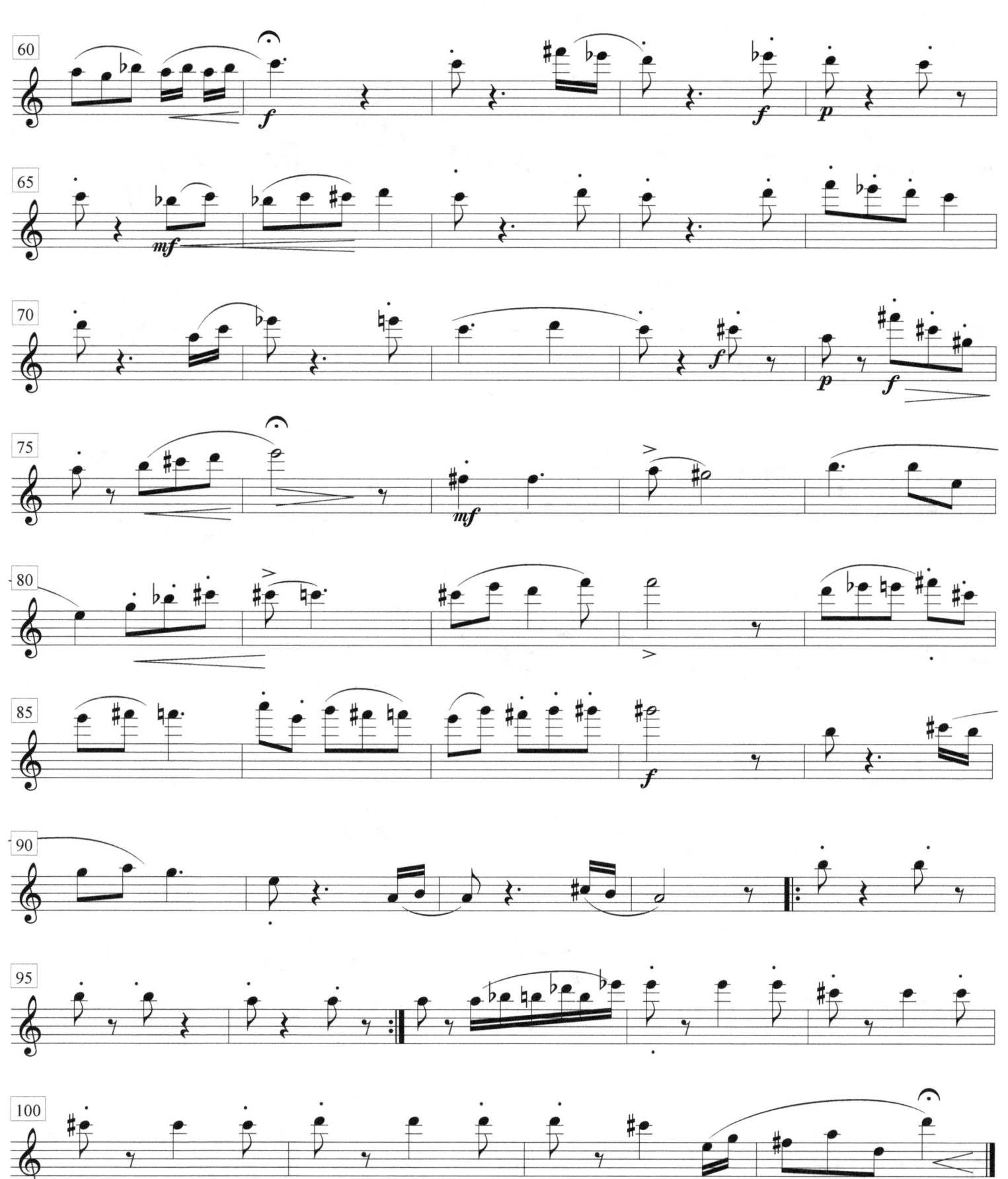

II

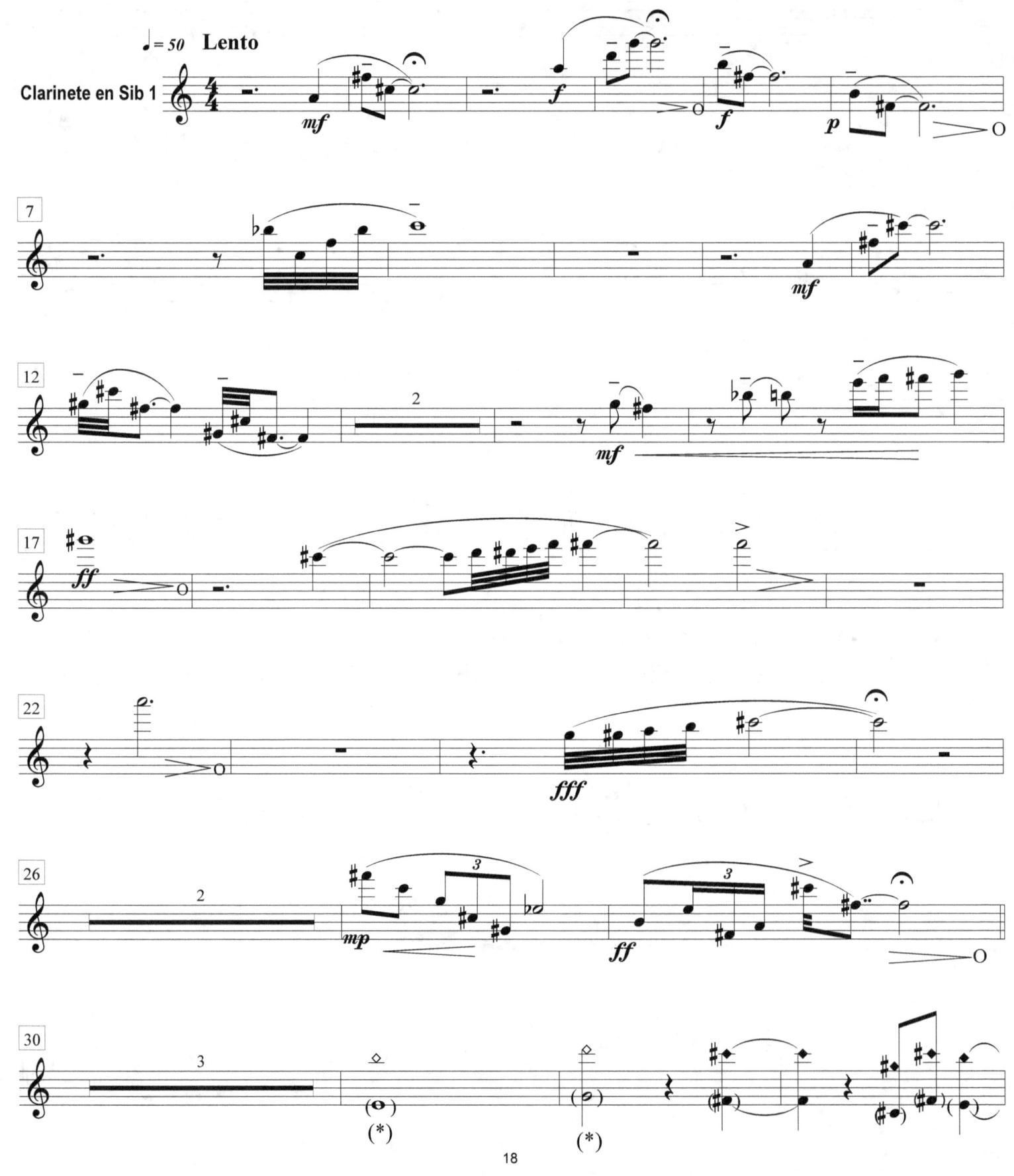

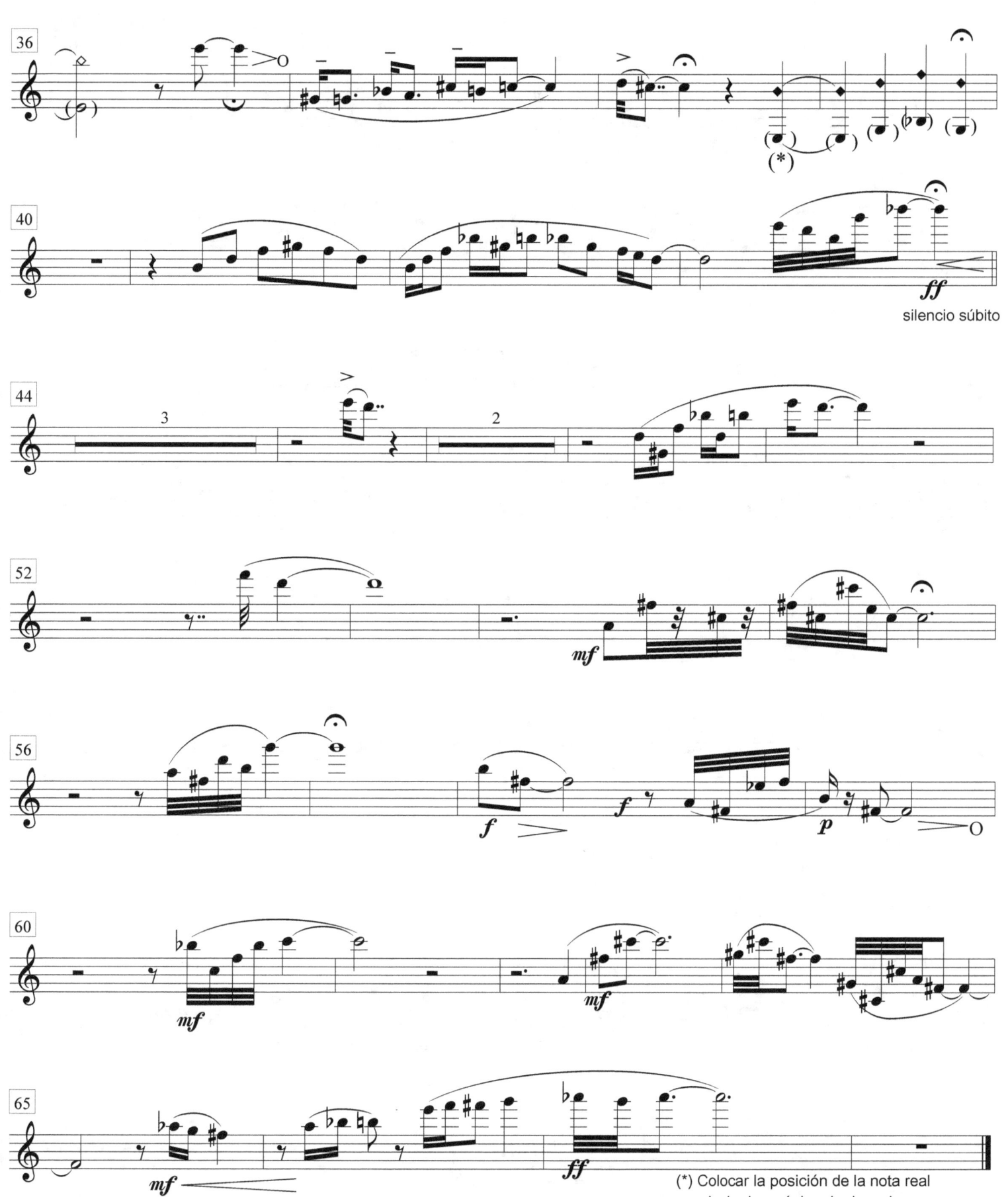

silencio súbito

(*) Colocar la posición de la nota real producir el armónico de doceaba

III

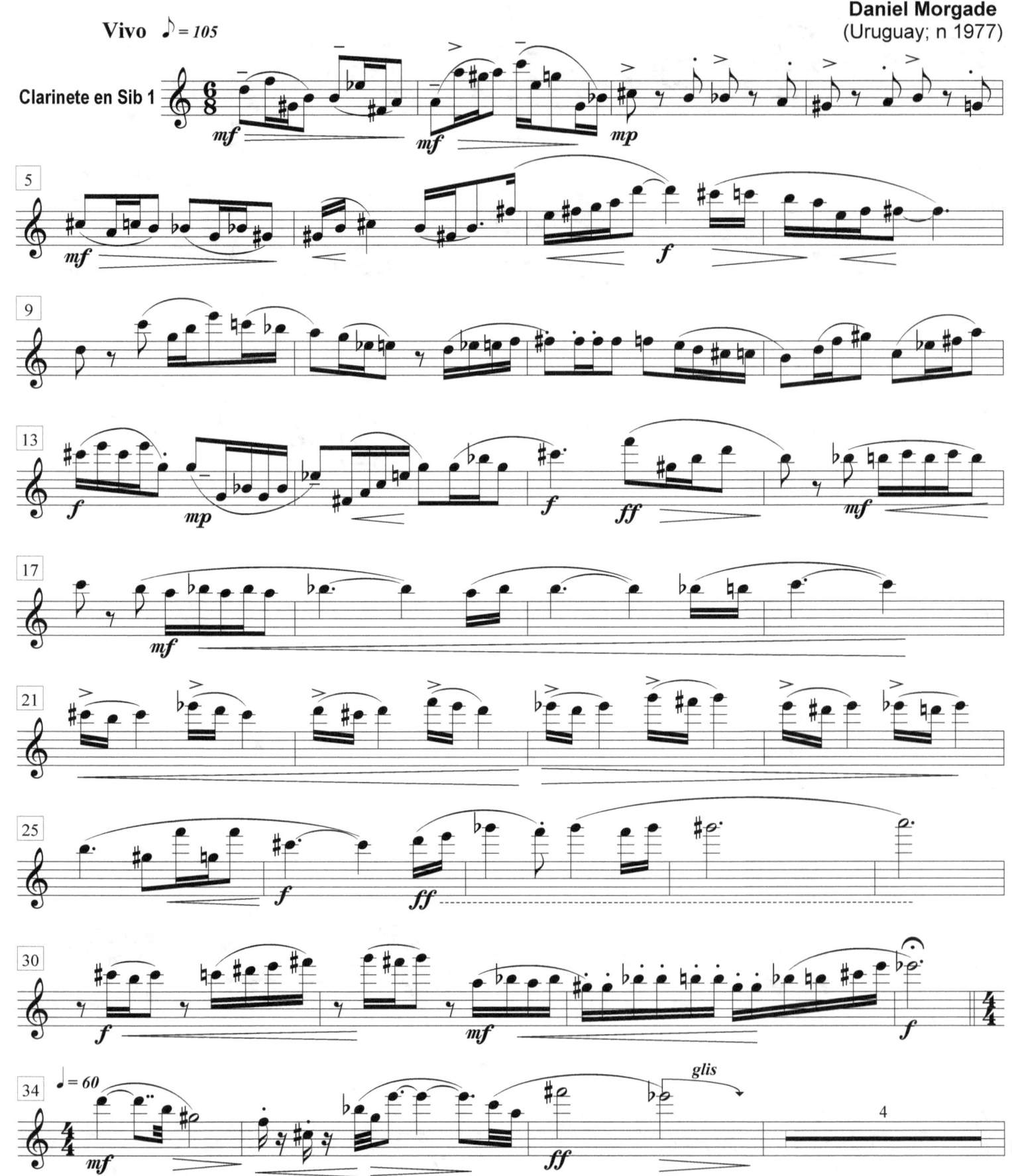

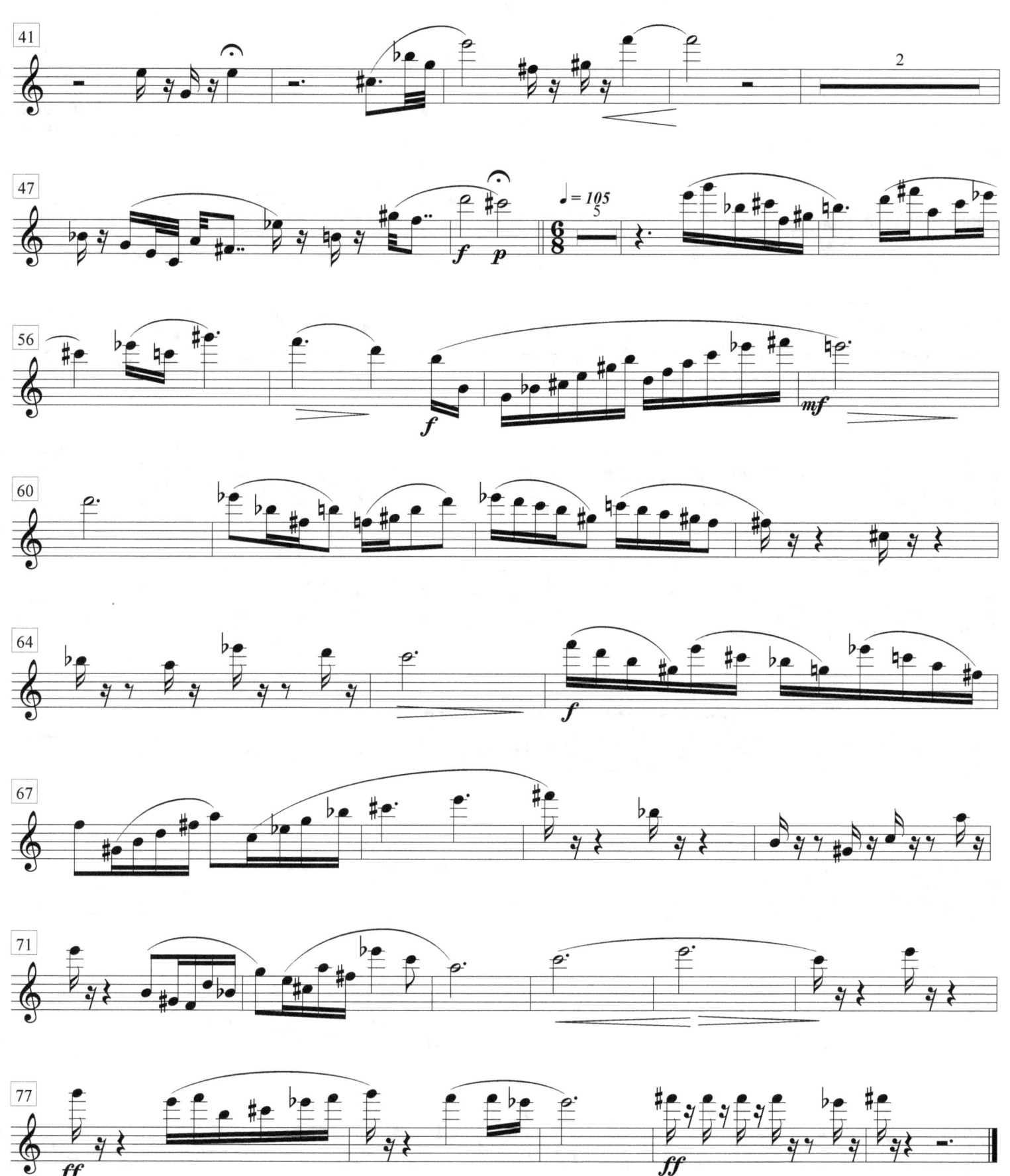

Lagomareño
I
Cuarteto de Clarinetes

Daniel Morgade
(Uruguay; n 1977)

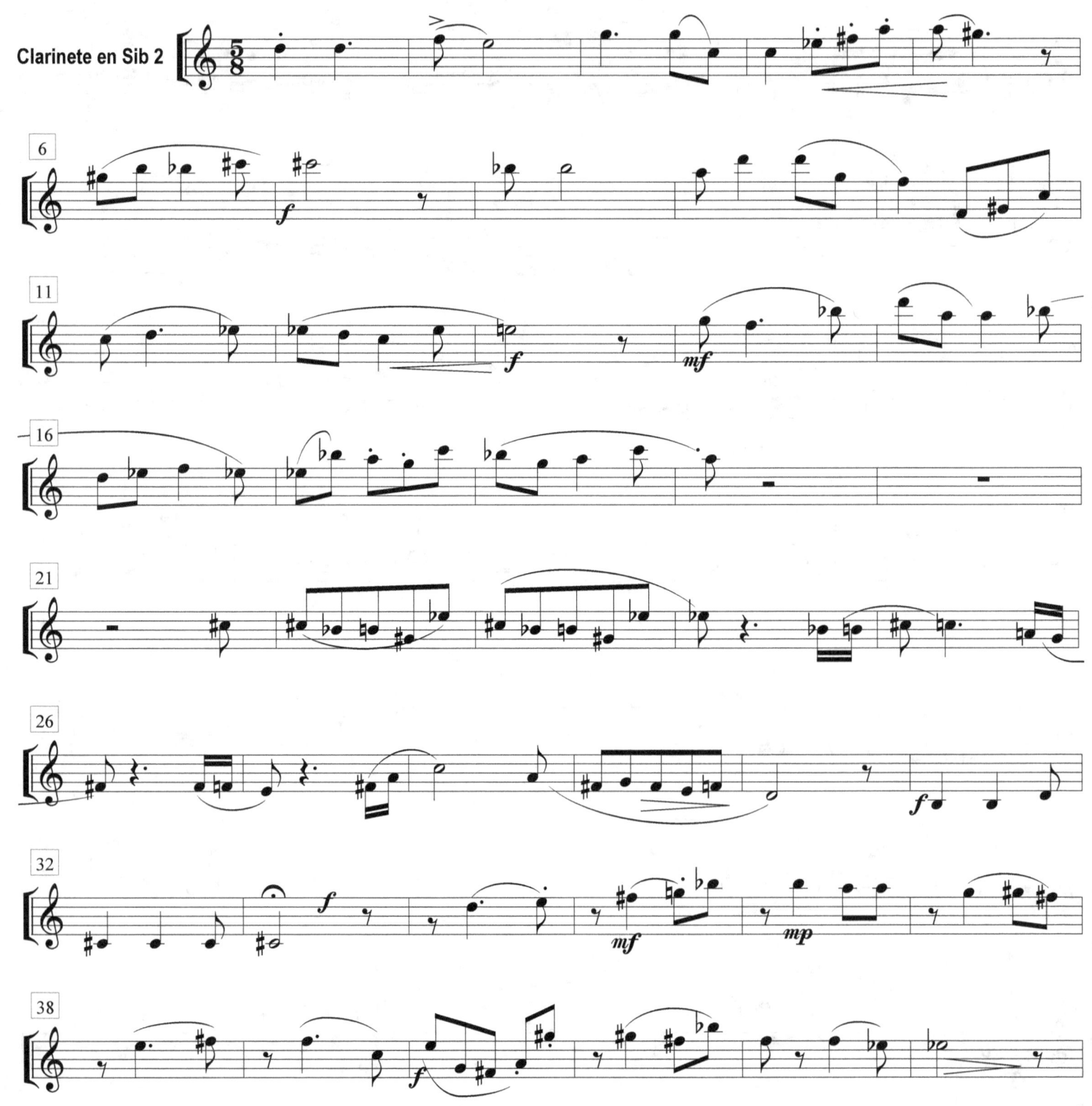

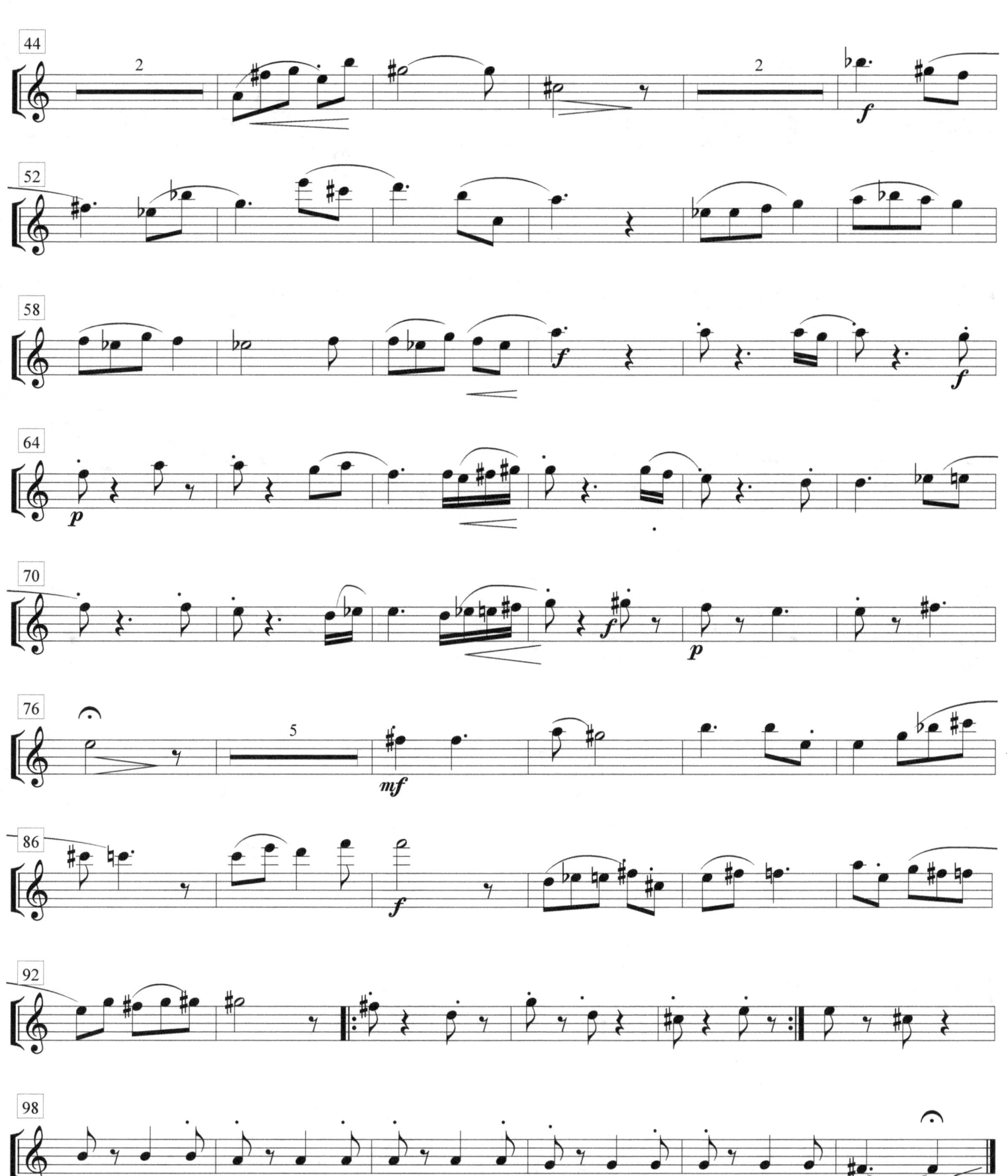

II

Clarinete en Sib 2

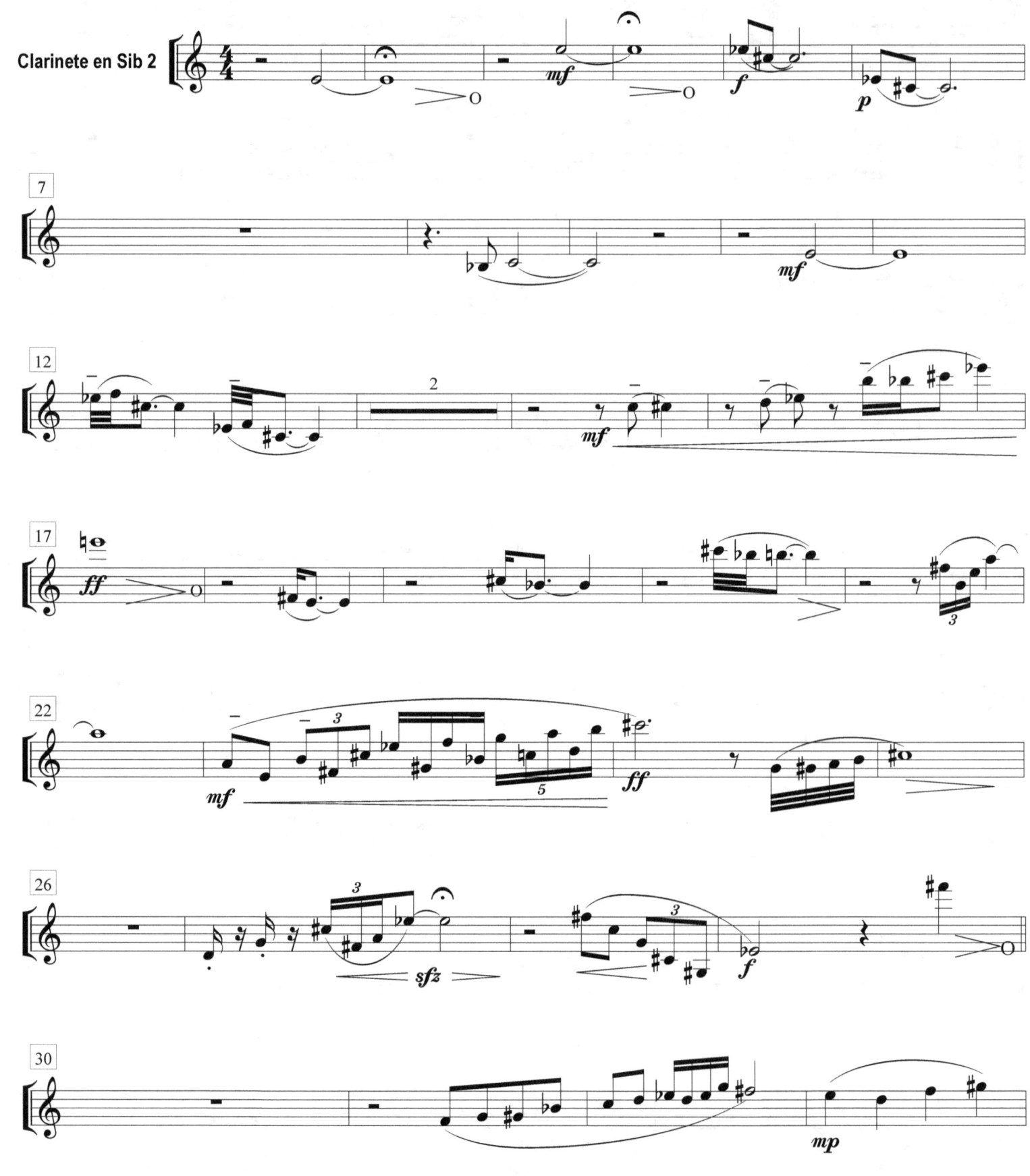

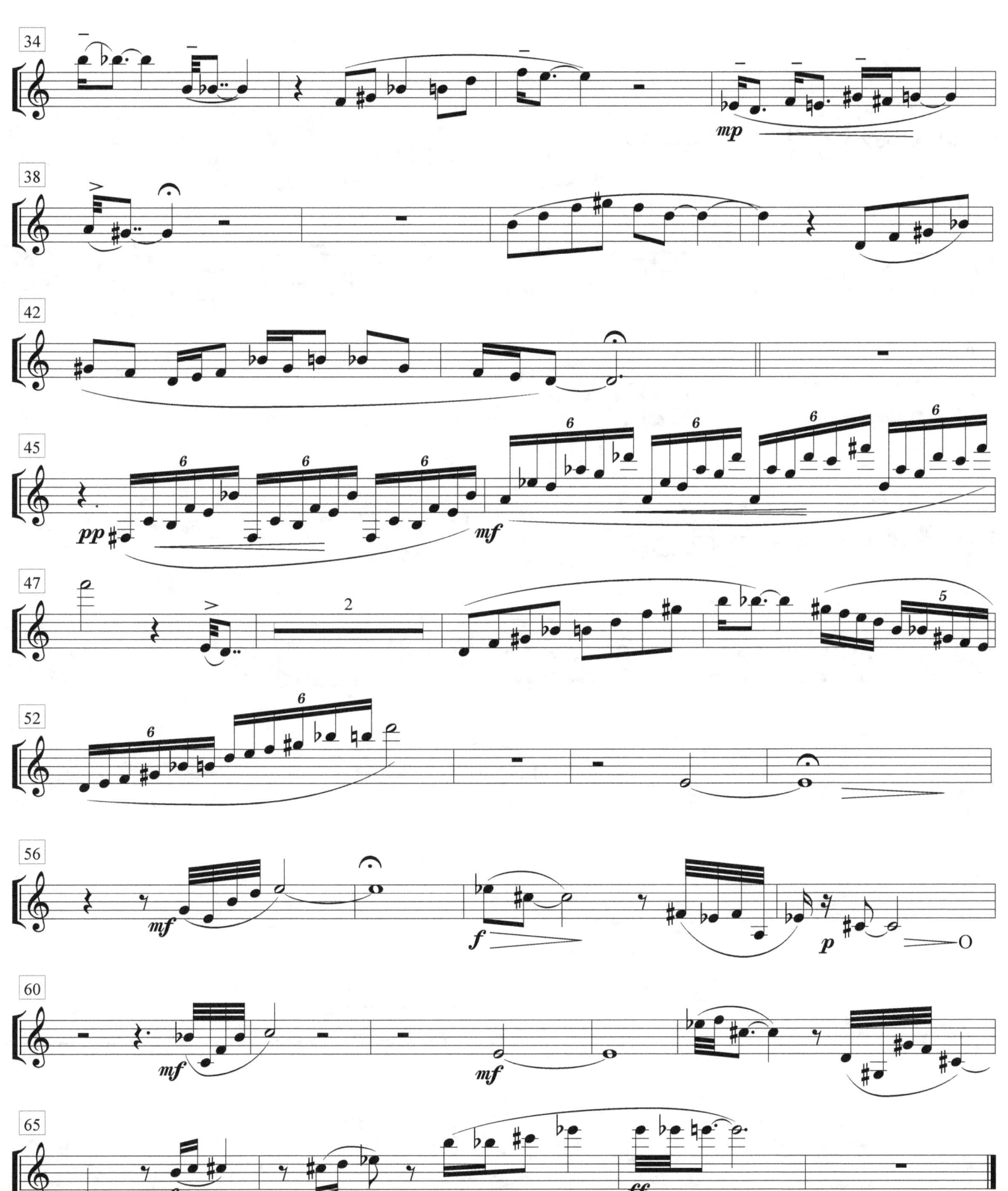

III

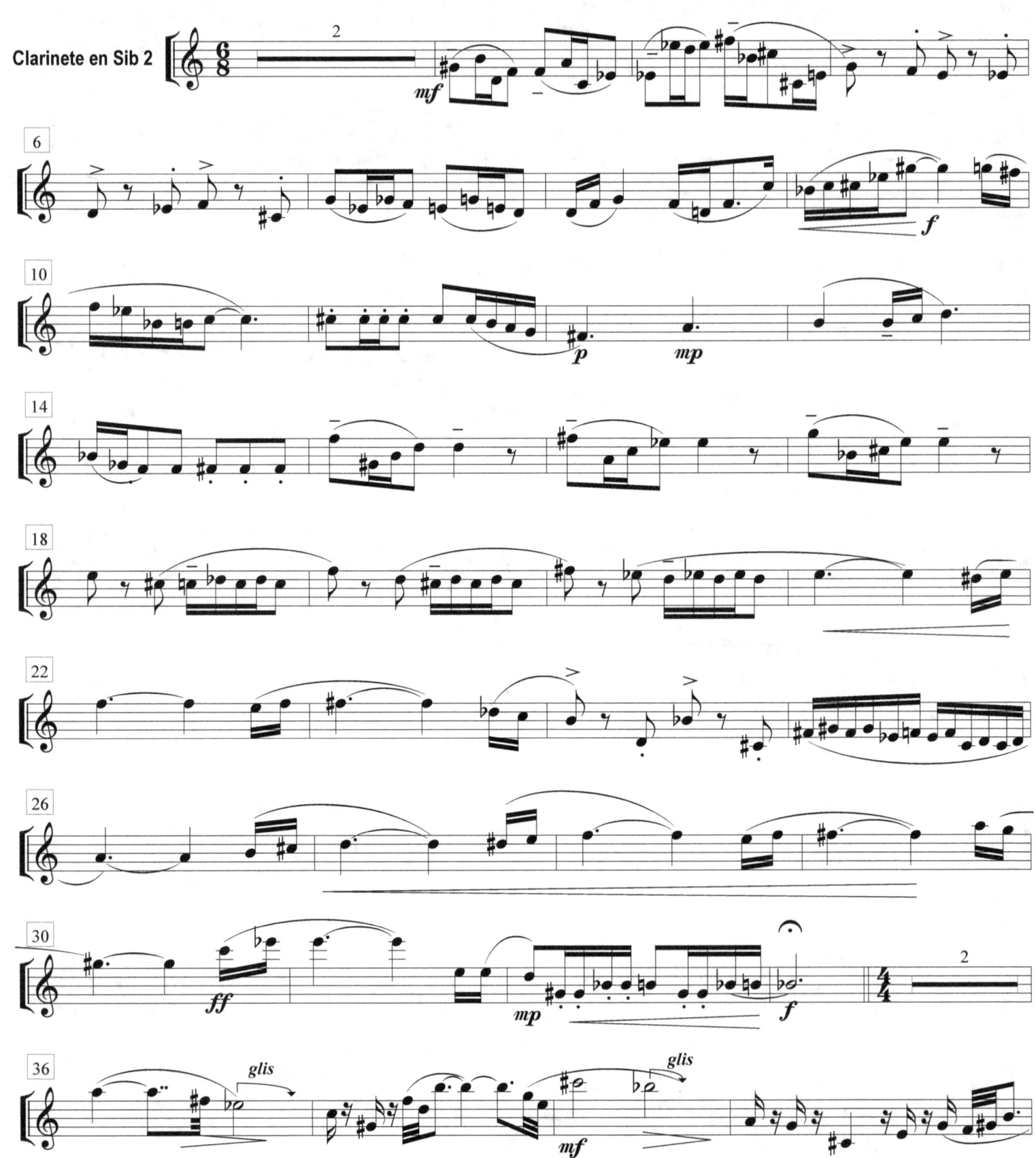

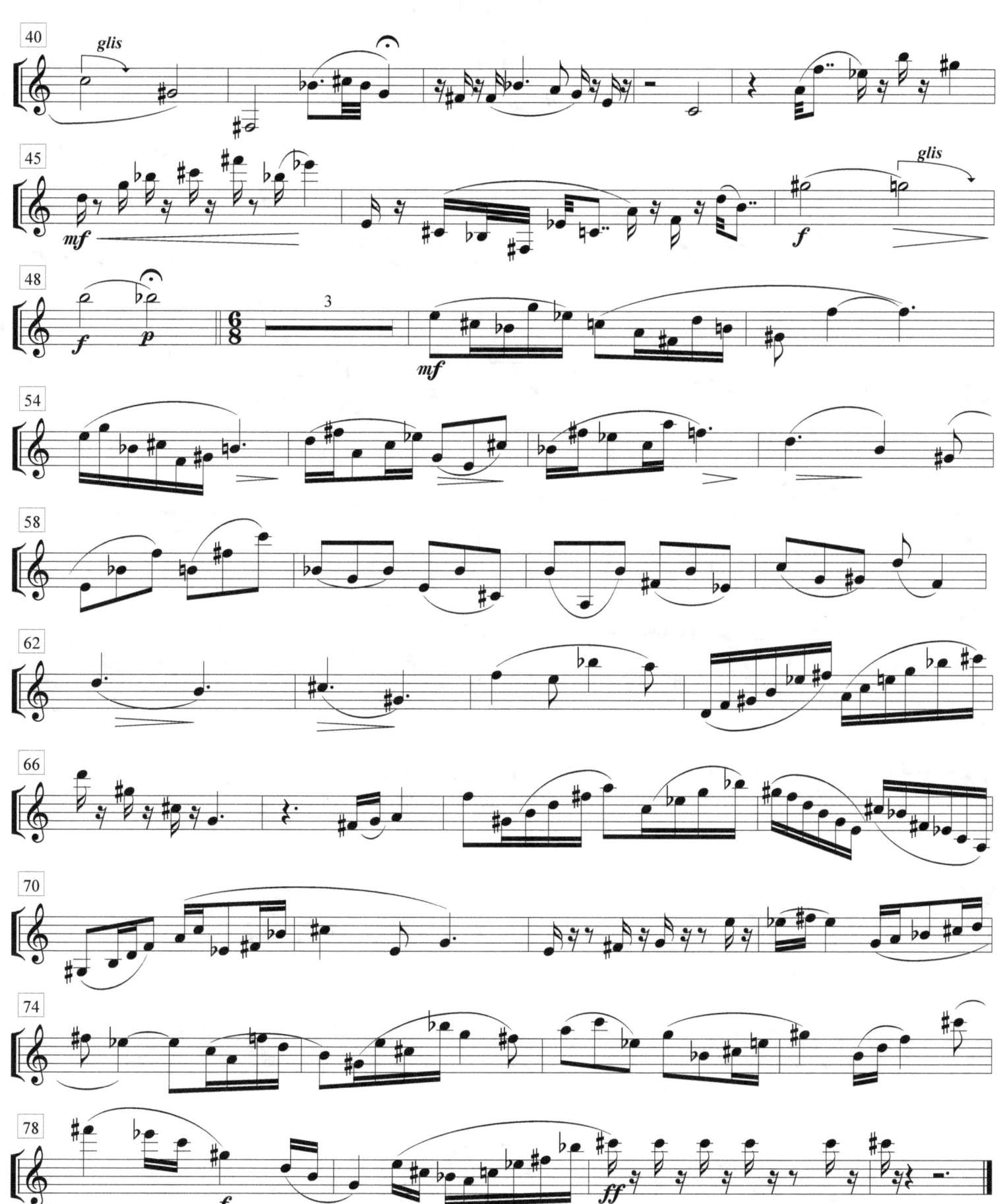

Lagomareño
I
Cuarteto de Clarinetes

Daniel Morgade
(Uruguay; n 1977)

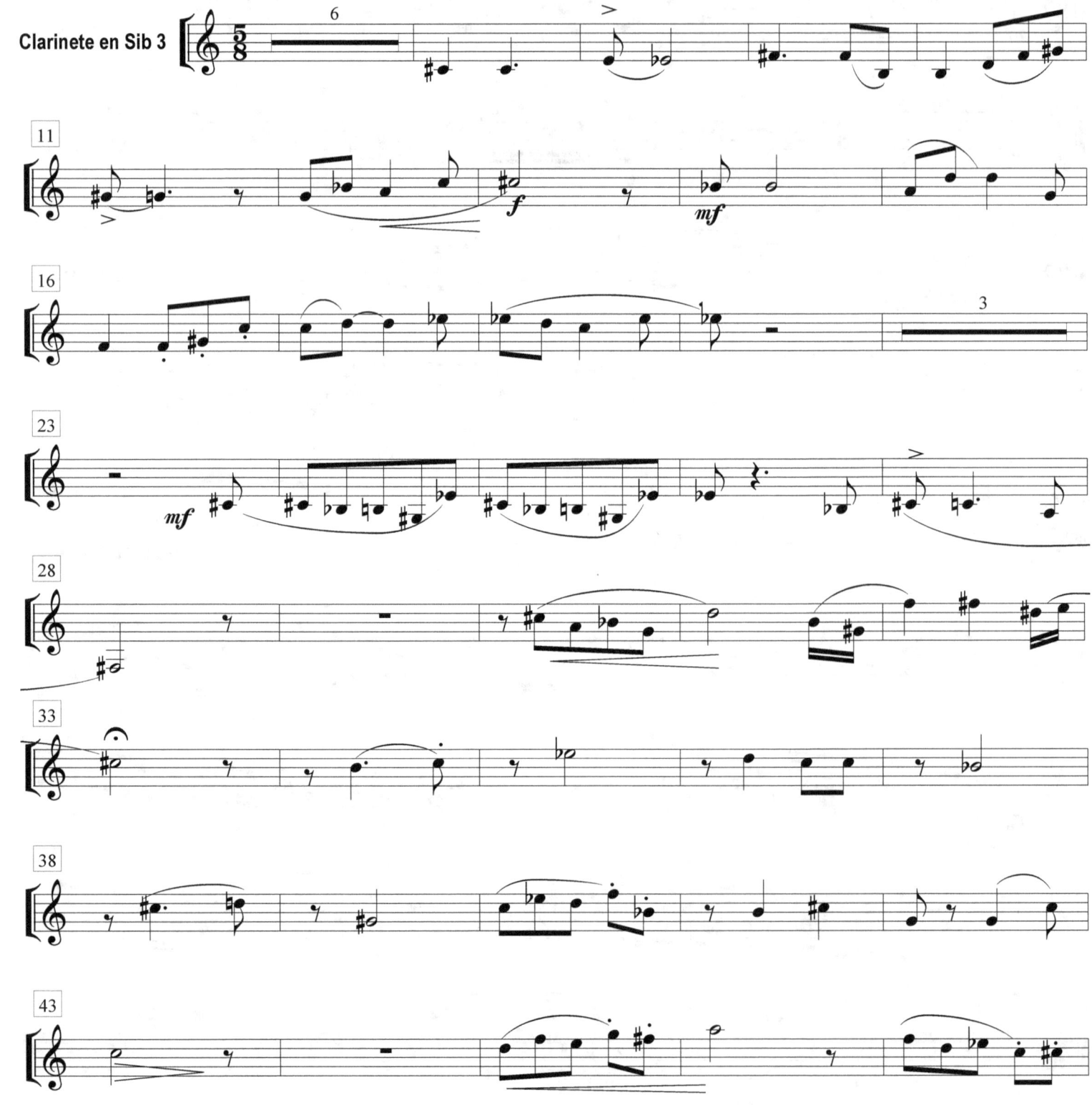

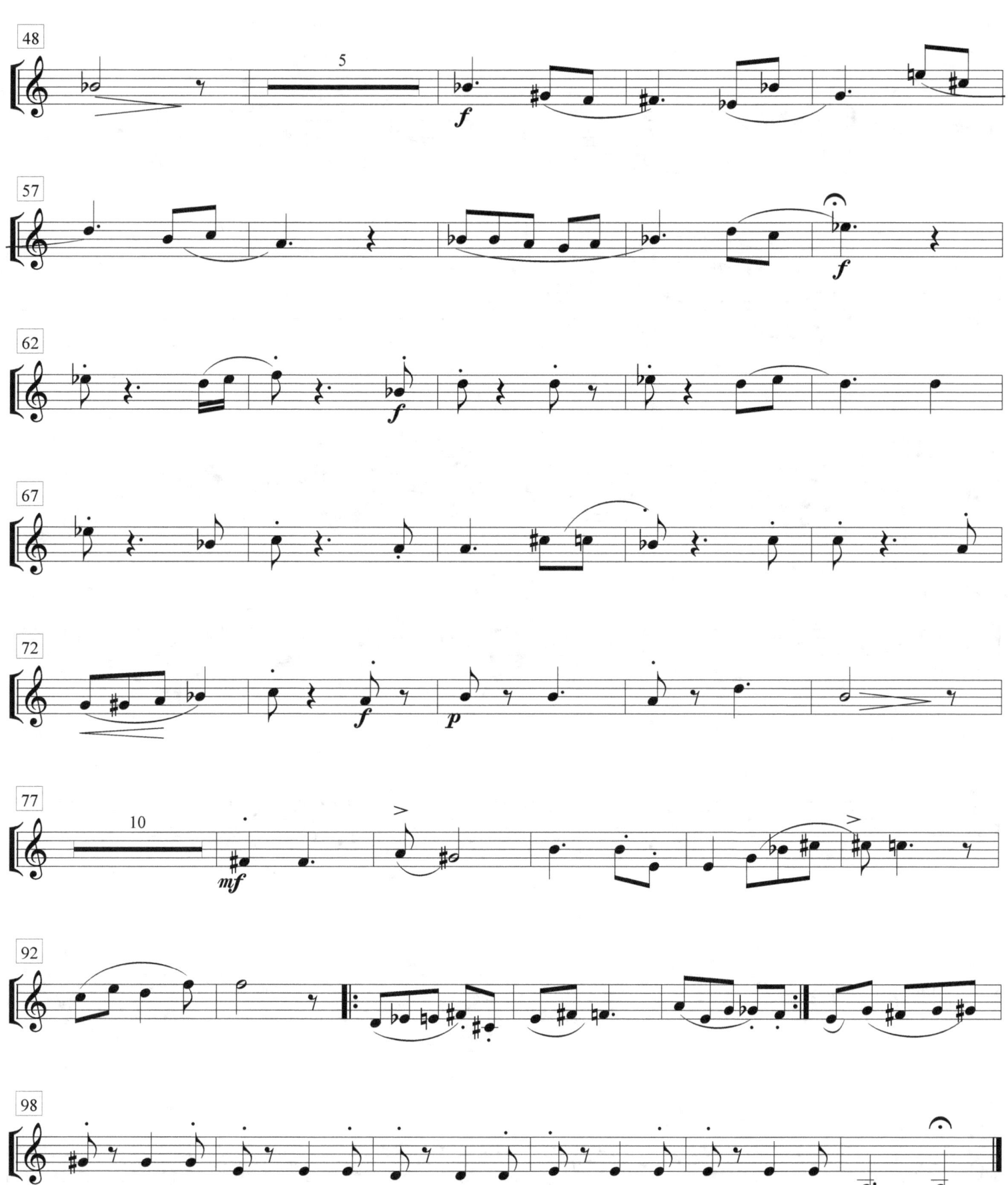

II

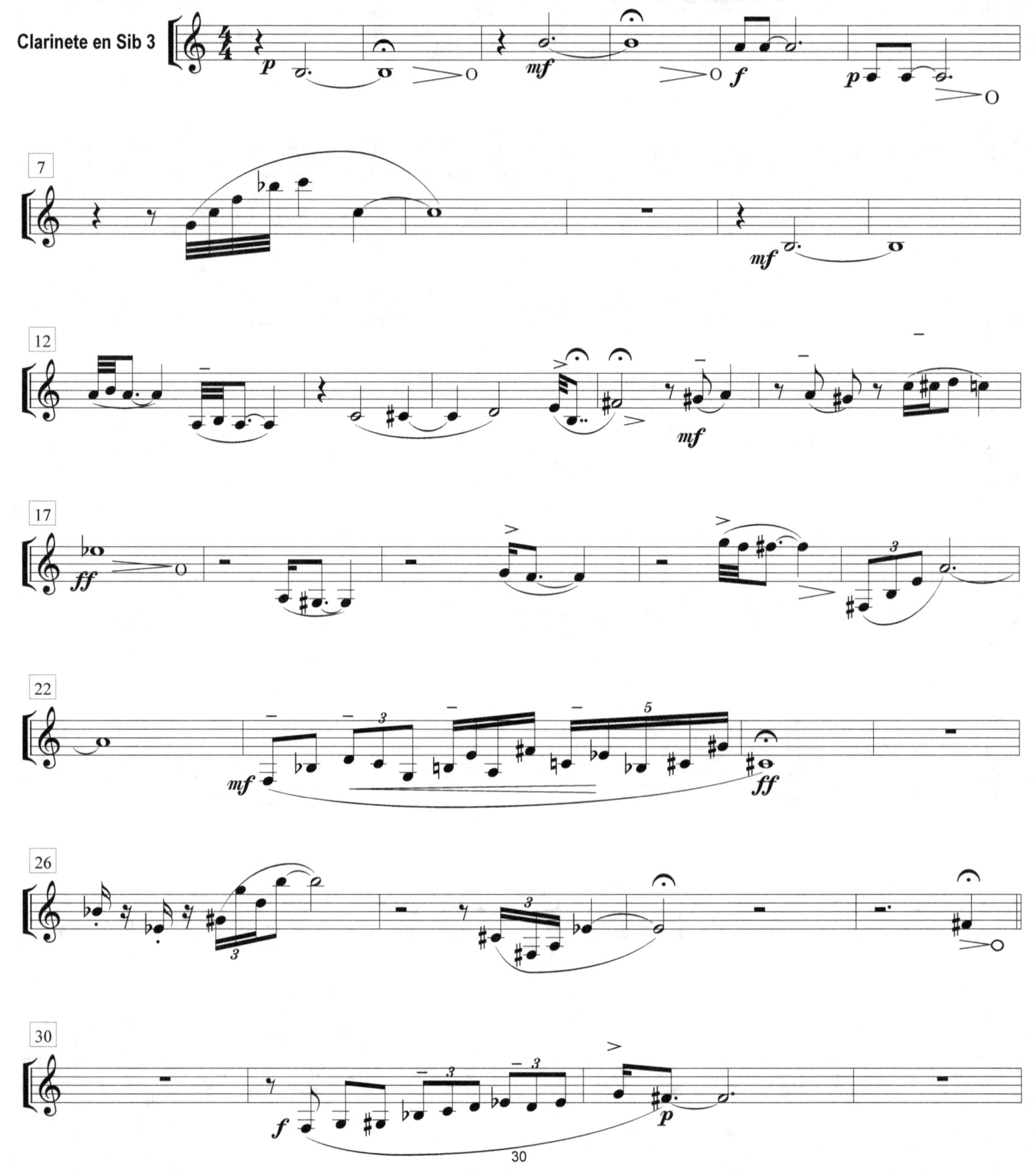

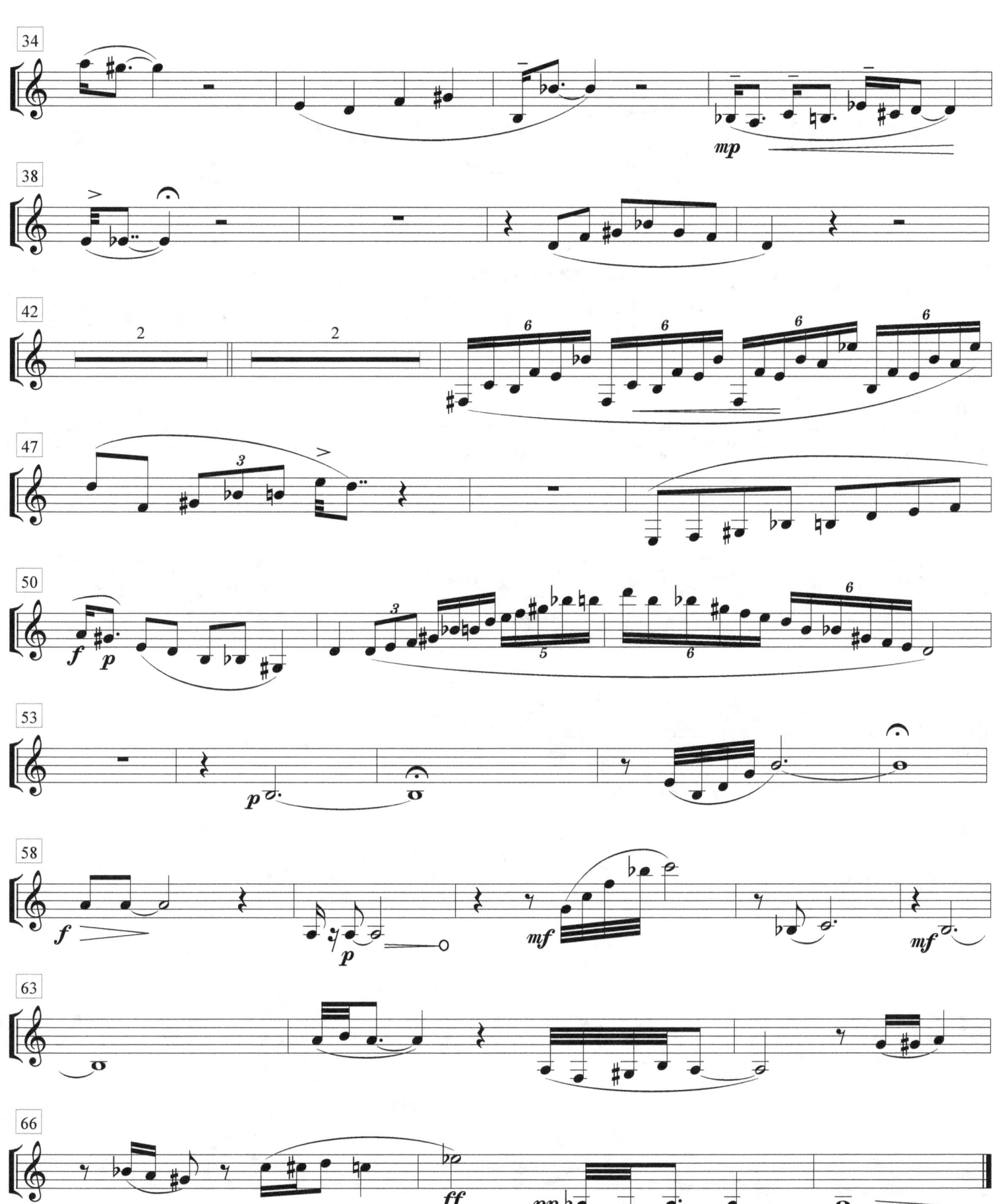

III

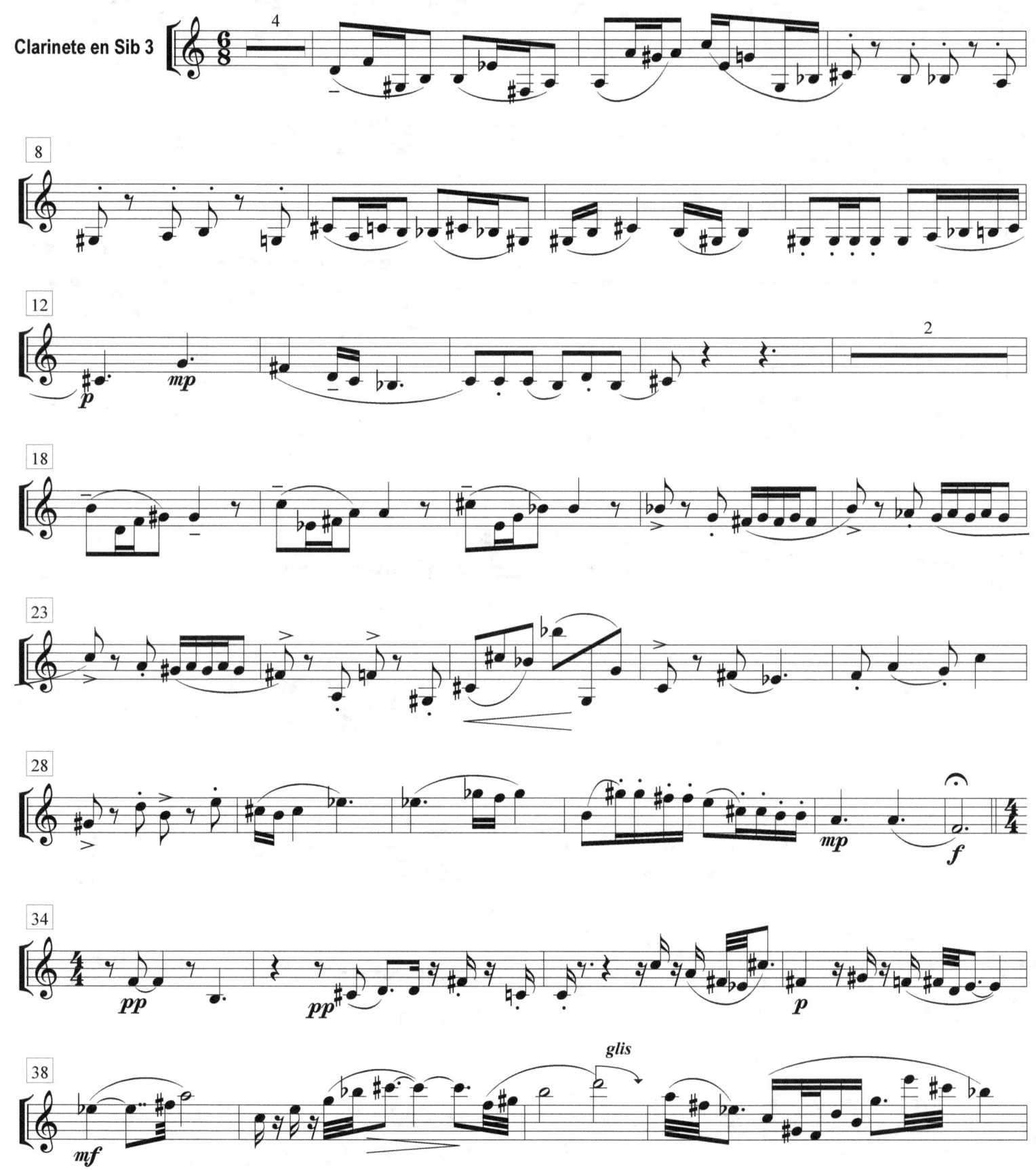

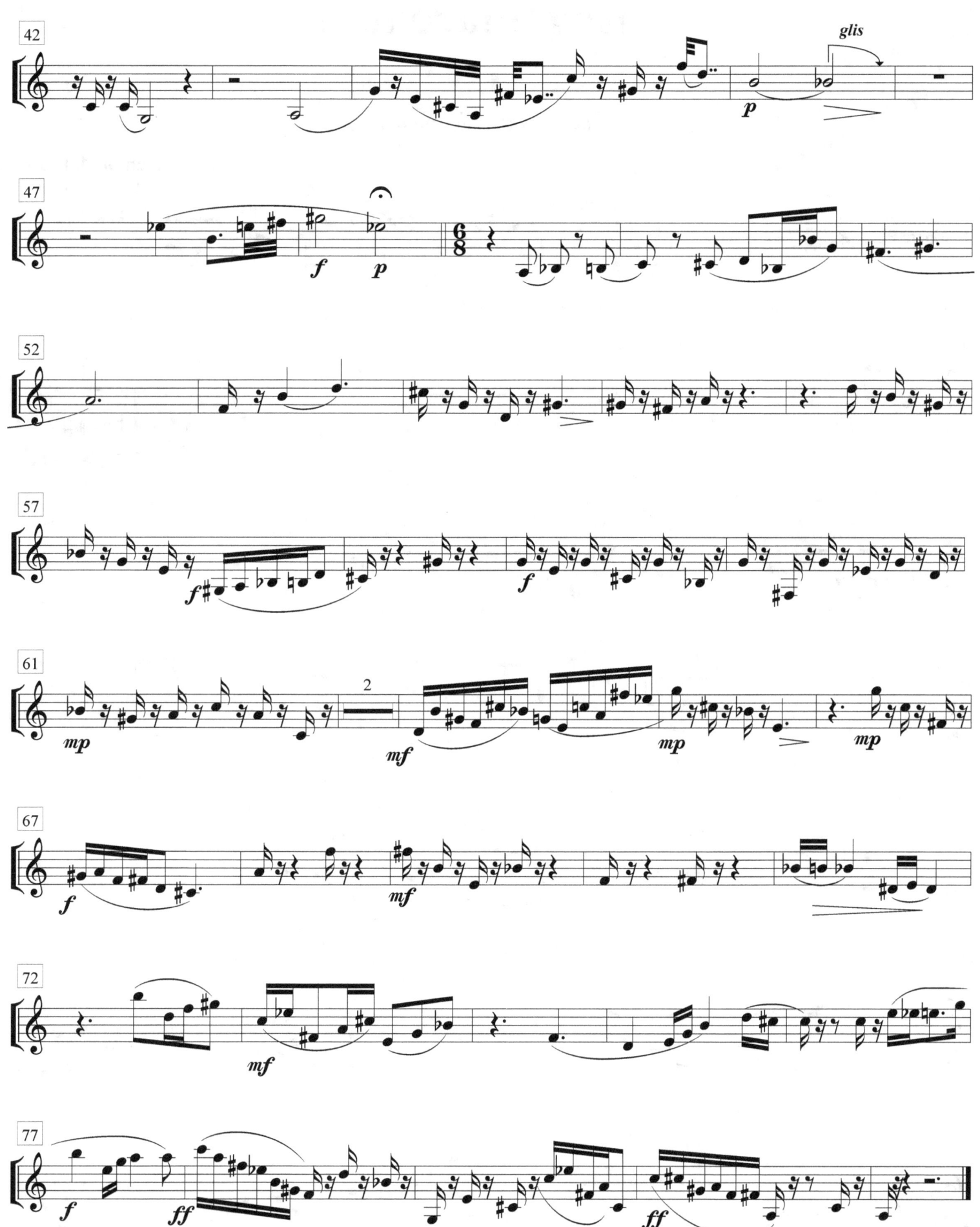

Lagomareño
I
Cuarteto de Clarinetes

Daniel Morgade
(Uruguay; n 1977)

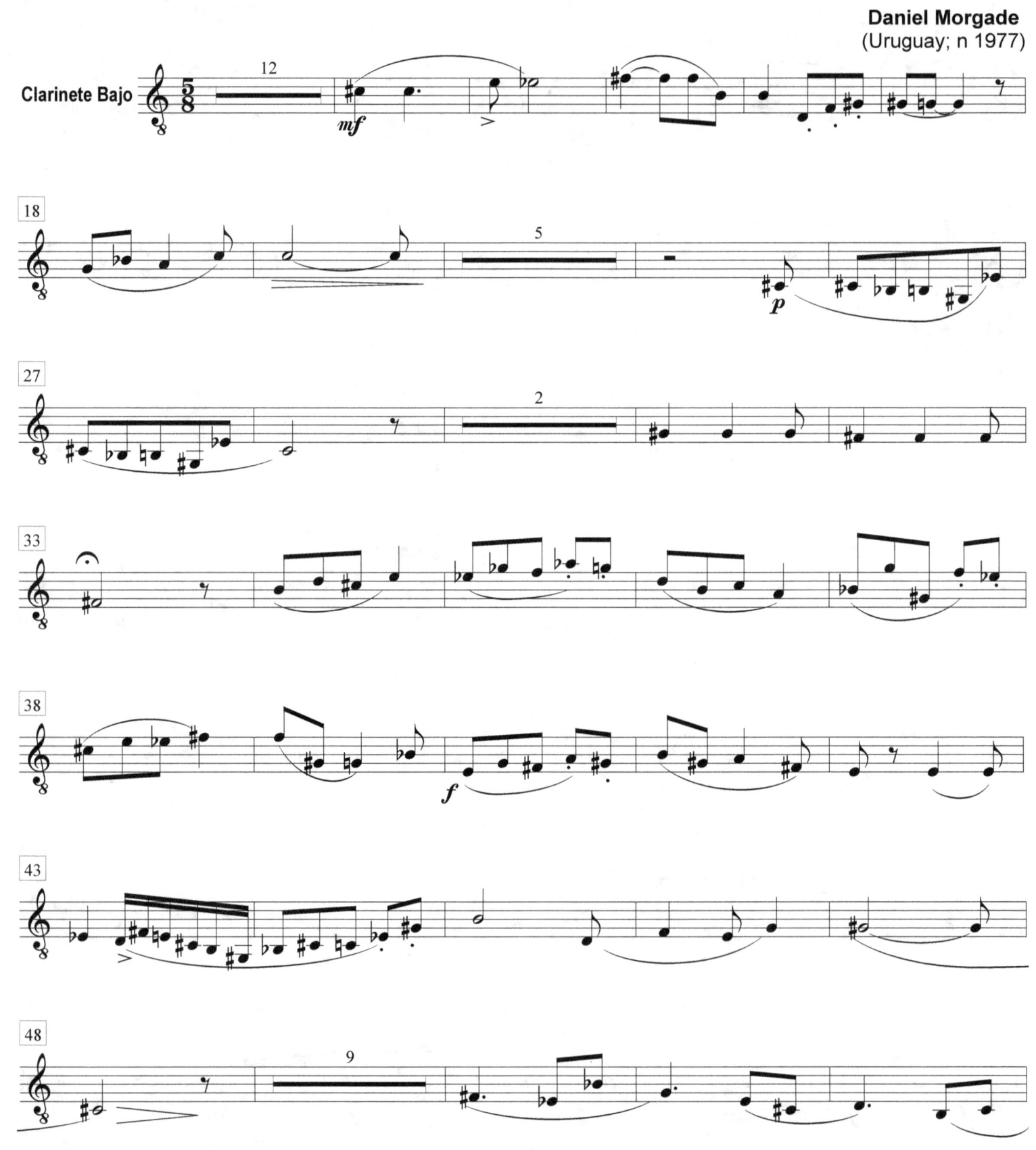

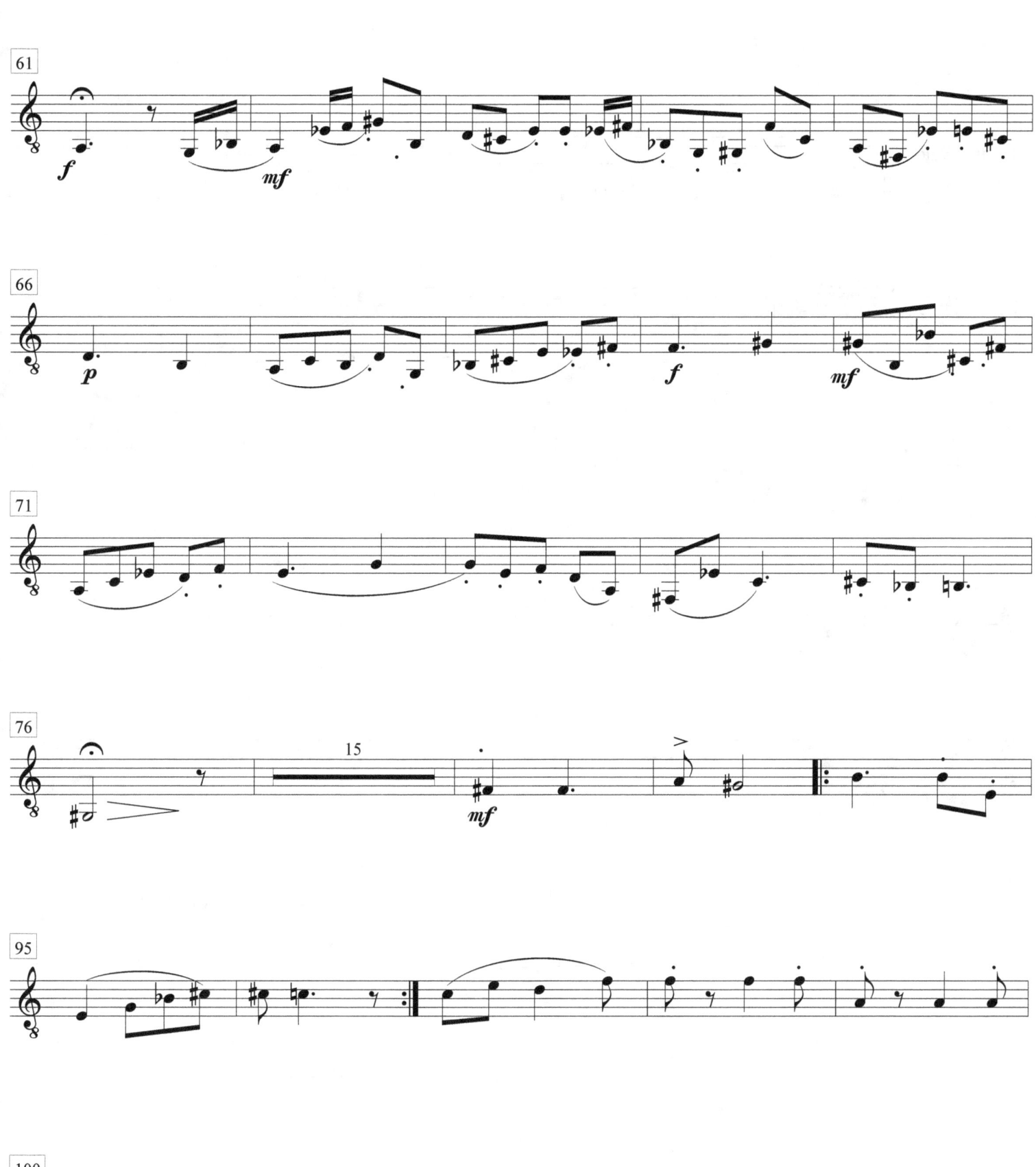

II

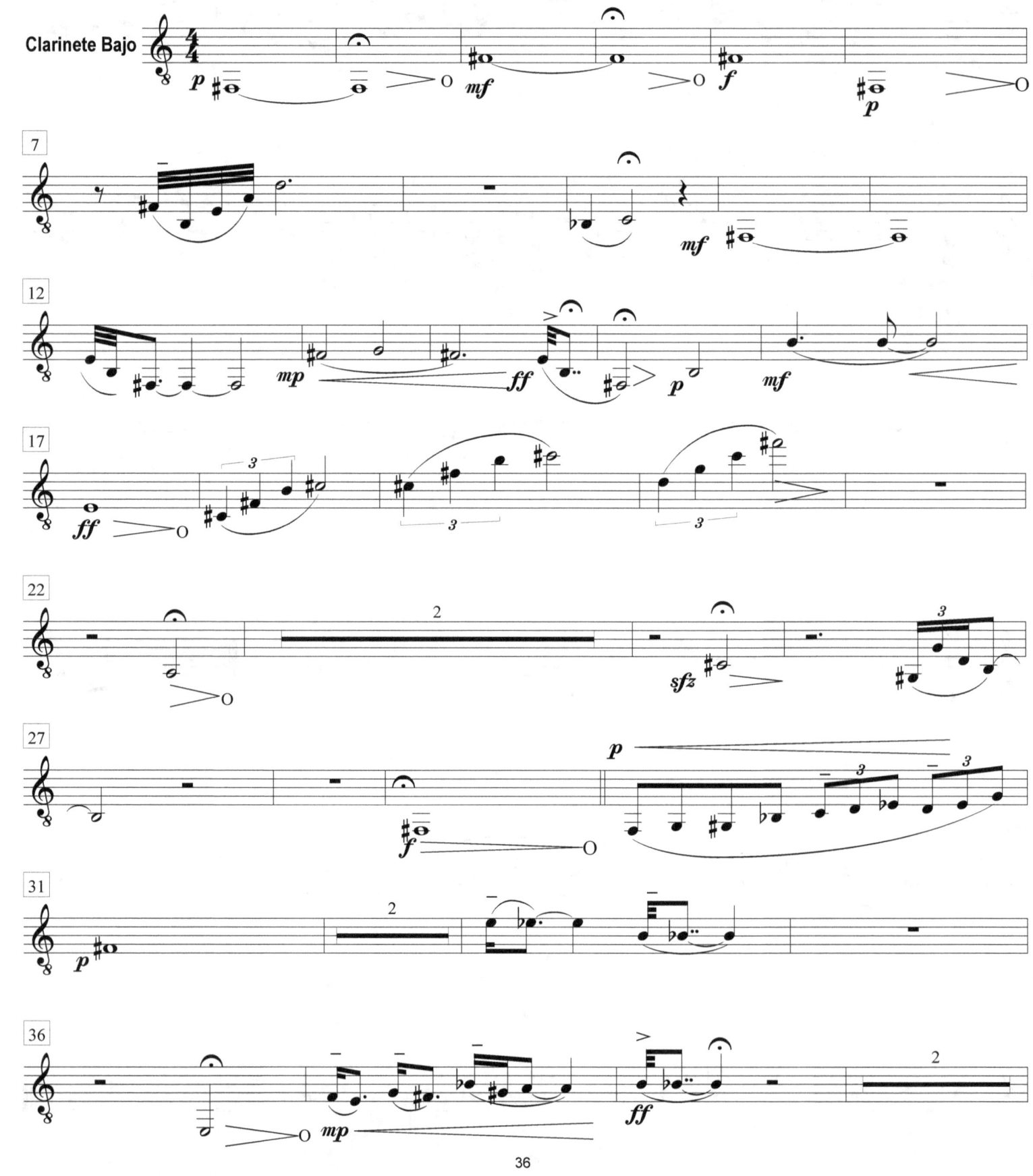

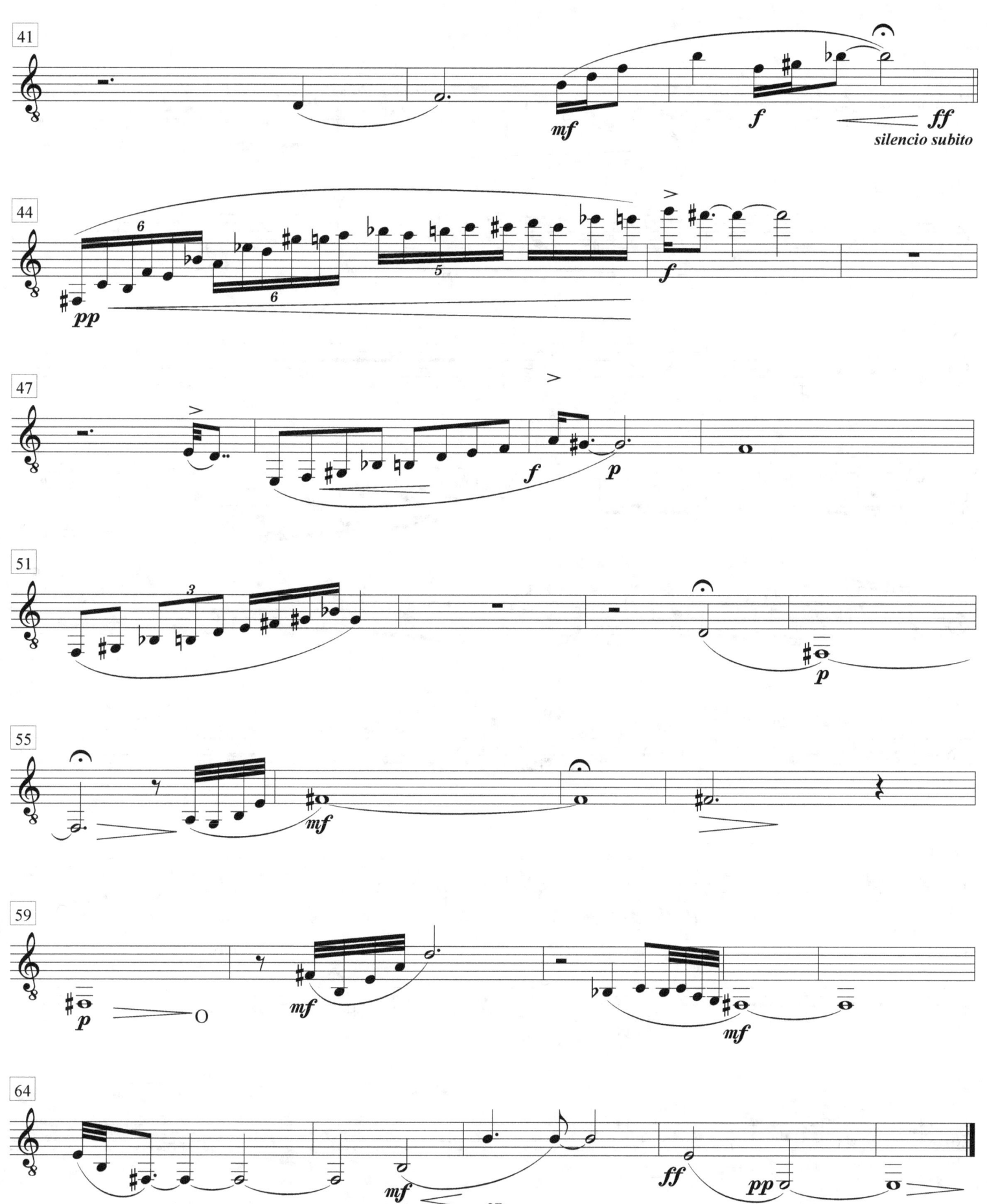

III

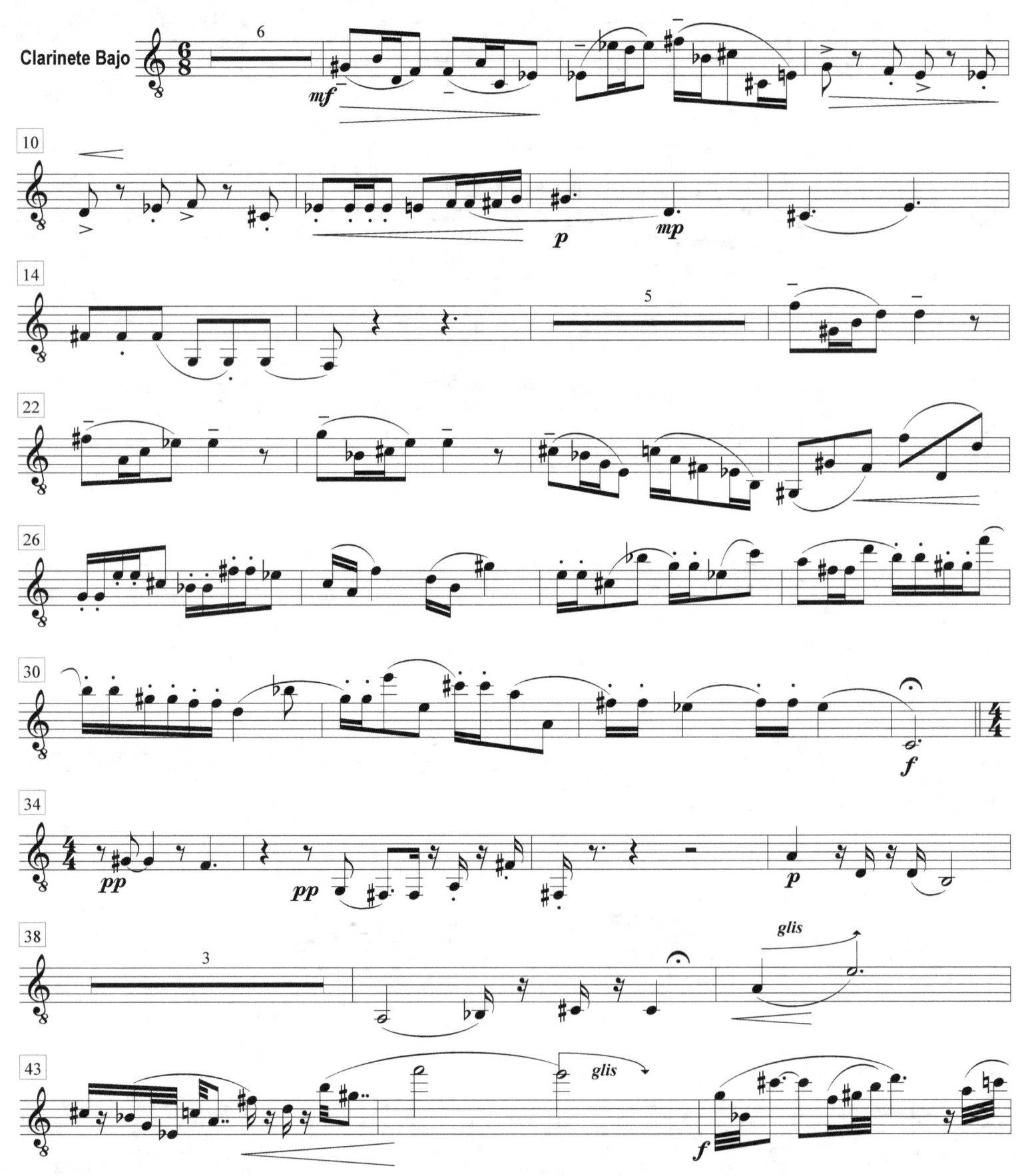

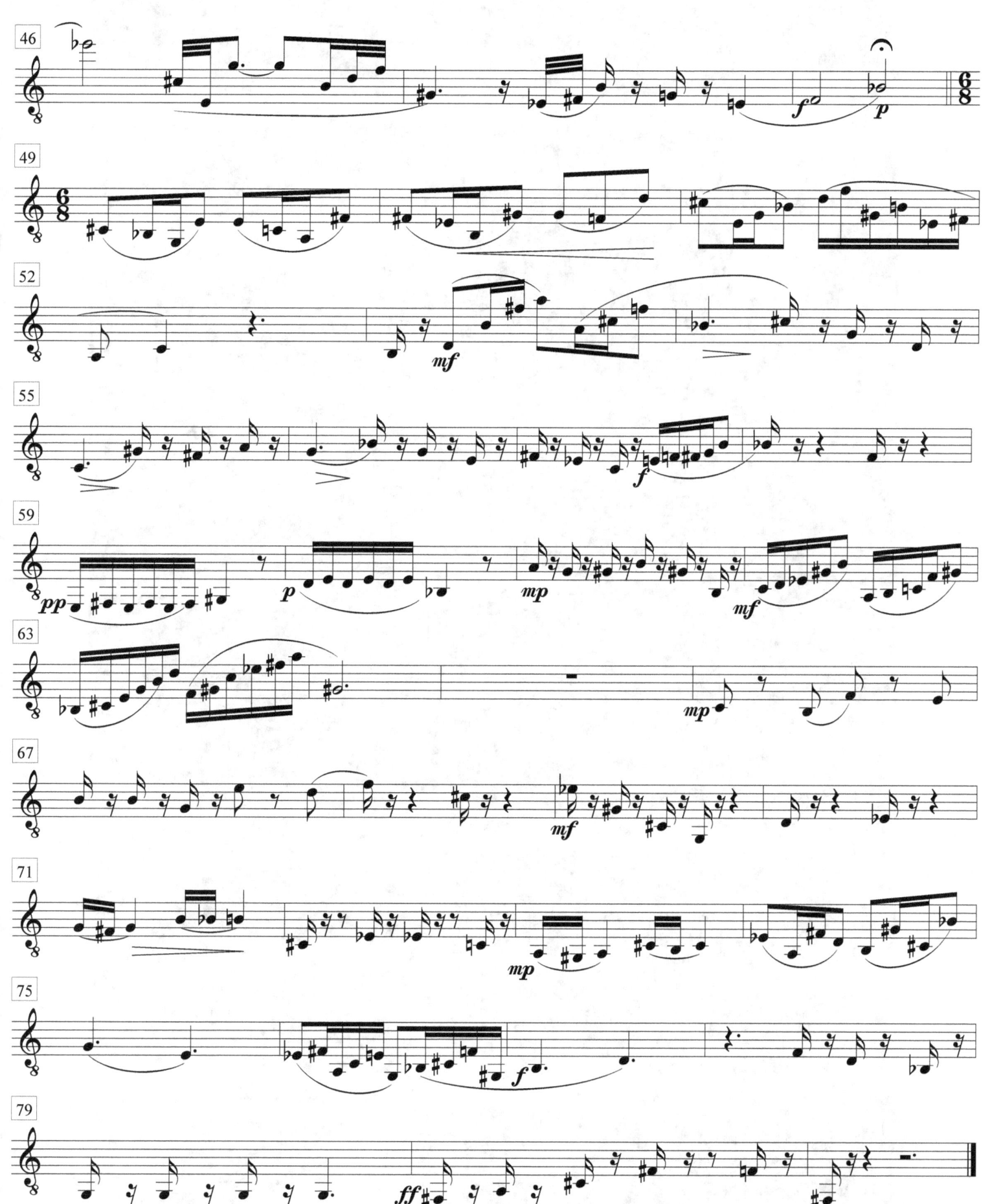

1ra. Temporada de Música de Cámara 2006

Cuarteto Nacional de Clarinetes de México

Programa # 1
Lunes 27 de febrero 20hrs.
Grandes Compositores

- Danza Húngara # 5 — Johannes Brahms
- El Barbero de Sevilla — Gioacchino Rossini
- Danza Húngara # 1 — Johannes Brahms
- Muerte de Ase — E. Grieg
- Cuarteto — Ludwig van Beethoven
- "La muerte y la doncella" — Franz Schubert
- Marcha Radetzky — Johann Strauss

Programa # 2
Lunes 27 marzo 20hrs.
Musique française

- Petit Quatuor — Jean Françaix
- Trois Divertissments — Henri Tomasi
- Quatuor — Pierre M. Dubois
- Suite française — Ivonne Desportes

Programa # 3
Lunes 24 de abril 20hrs.
El hidalguense
(Obras de Abundio Martínez)

- Viva la Patria
- El siglo XX
- Jalisco
- En alta mar
- El popular
- Quien te quiere a ti
- Para los ángeles
- En el espacio
- Hidalguense

Programa # 4
Lunes 29 de mayo 20hrs.
Música Mexicana y Latinoamericana Contemporánea

- Lagomareño (estreno mundial) — Daniel Morgade
- Cuarteto (estreno mundial) — Iván Ferrer
- Sonata de Cámara No. 3 — Armando Luna

Programa # 5
Lunes 26 de junio 20hrs.
Concierto Gala
2006, Año Mozart

Cuarteto Nacional de Clarinetes de México e Invitados
Director Musical: André Moisan

- Obra conmemorativa al 250 aniversario de W. A. Mozart (estreno mundial) — José Luis Castillo Borja
- Serenata K. 361 "La gran Partita" — Wolfgang A. Mozart

Sala Abundio Martínez
Escuela de Artes de Pachuca. Informes: (771)714.25.08 ó (771) 714.28.53

FOTOPRESS EDITORES, S.A. DE C.V.

www.ingramcontent.com/pod-product-compliance
Lightning Source LLC
Chambersburg PA
CBHW081146170526
45158CB00009BA/2718